总主编 许樾
副总主编 周冰

New Era Art Design Series
新时代艺术设计系列

周冰 编著

立体构成

西安交通大学出版社
XI'AN JIAOTONG UNIVERSITY PRESS

图书在版编目（CIP）数据

立体构成/周冰编著.—西安：西安交通大学出版社，2023.5

（新时代艺术设计系列/许楗总主编）

ISBN 978-7-5693-2871-4

Ⅰ.①立… Ⅱ.①周… Ⅲ.①立体造型-高等学校-教材 Ⅳ.①J061

中国版本图书馆CIP数据核字（2022）第210133号

书　　名	立体构成
	LITI GOUCHENG
编　　著	周冰
责任编辑	王斌会
责任校对	魏　萍
责任印制	刘　攀
出版发行	西安交通大学出版社
	（西安市兴庆南路1号　邮政编码710048）
网　　址	http://www.xjtupress.com
电　　话	（029）82668357　82667874（市场营销中心）
	（029）82668315（总编办）
传　　真	（029）82668280
印　　刷	西安五星印刷有限公司
开　　本	787 mm×1092 mm　1/16　印张7.25　字数121千字
版次印次	2023年5月第1版　2023年5月第1次印刷
书　　号	ISBN 978-7-5693-2871-4
定　　价	69.00元

如发现印装质量问题，请与本社市场营销中心联系调换。

订购热线：（029）82665248　（029）82668357

投稿热线：（029）82668525

版权所有　侵权必究

序言 Preface

 在现代设计教学领域中,构成理论打破了传统的设计基础教学模式,在美学价值、设计理念、思维方式、表现手法等方面形成了设计基础新的教学模式。

 构成原理遵循的是抽象的思维方式,用抽象的视觉语言来表达理性和数理逻辑并赋予其美学价值,表达的是一种严谨性、规律性和秩序性的美,同时也蕴含着丰富的想象空间。

 在构成教学体系中,构成是物体形态设计的基础,一方面让学生学会运用造型的基本元素,按照构成规律和形式美法则进行组合,另一方面对三维空间和材料运用展开探索和研究。由于构成伴随着各种设计的活动而产生,很自然地成为现代设计的重要基础学科。

 本书作者们从事构成教学与实践工作多年,积累有丰富的经验。书中将实践的体验上升到理论加以阐述,行文流畅、深入浅出、图文并茂、有的放矢,具有一定的知识性、可读性与可操作性。成为一本具有较强针对性的基础教学读物。为此,欣然作序。

Contents 目录

第一章 立体构成概述 002
- 一、立体构成的起源 002
- 二、立体构成的概念与特征 003
- 三、立体与空间的关系 004
- 四、平面构成与立体构成的区别 005

第二章 立体构成的构成要素 006
- 一、点 006
- 二、线 008
- 三、面 010
- 四、体 012
- 五、色彩 014
- 六、肌理 016

第三章 立体构成的形式美法则 018
- 一、平衡美 018
- 二、比例美 019
- 三、统一与变化 020
- 四、对比与调和 021
- 五、节奏与韵律 022
- 六、稳定与轻巧 023

第四章 材料加工技法 024
- 一、材料及加工工具 024
- 二、视觉效果与心理感受 024
- 三、立体构成材料的加工 026
- 四、纸材的加工 027

第五章　面材构成　028
- 一、半立体单体设计　028
- 二、半立体重复构成　040
- 三、透空柱体　050
- 四、多面体单体　058
- 五、层面排列　068

第六章　线材构成　076
- 一、硬线构成　076
- 二、软线构成　077

第七章　块材构成　086
- 一、块材切割　086
- 二、块材积聚　086

第八章　立体构成的应用　100
- 一、立体构成在服装设计中的应用　100
- 二、立体构成在工业设计中的应用　102
- 三、立体构成在雕塑中的应用　104
- 四、立体构成在室内设计中的应用　106
- 五、立体构成在建筑设计中的应用　108

参考文献　110

第一章 立体构成概述
Li ti gou cheng gai shu

一、立体构成的起源

立体构成起源于德国包豪斯设计学院。包豪斯设计学院于1919年在德国成立。包豪斯宣言中有一句著名的话："建筑师、艺术家、画家们,我们必须回归应用艺术。"包豪斯的教学计划也是根据这个理念展开的,在各个阶段都要训练学生用手和用脑的能力,并且要求二者统一。通过实际操作,学生对各种材料性能和工艺加工的技能获得个人体验,从而培养自己的设计能力。包豪斯第一次把不可靠的感觉变成科学及理性的视觉法,开创了理性艺术设计的先河。崭新的设计理论和设计教育思想使包豪斯设计学院成为现代构成设计的发源地。

包豪斯首创了现代设计教育通行的专业基础课。这个"基础课"的结构是把对平面、立体的研究,材料的研究,色彩的研究分三方面独立成体系,使视觉教育第一次牢固地建立在科学的基础上,而不仅仅是基于艺术家个人的、非科学化的、不可靠的感觉。"基础课"通过一系列的理性的视觉训练,把学生入学前的视觉习惯去掉,代以崭新的、理性的视觉规律。利用这种新的规律,来启发学生的潜在才能和想象力,并引导开发学生的创造能力,培养能够创造出崭新的造型及真正具有创造性思维能力的人才。"基础课"训练最终的目的是设计,而不是把训练本身当作目的。训练方法是理性的分析,而不是任意的、个人的自由表现。立体构成教学注重对材料、肌理和形态对比的研究,让学生发现和表现形形色色的对比关系,如物体的大小、线的曲直、肌理的光滑粗糙、色彩的坚硬感与柔软感;体验材料的视觉、触觉的效果和物理性能,并以纸板等材料进行构成教育的方法,让学生在不考虑任何附加条件的情况下,研究材料的空间美感变化,从而奠定了立体构成的基础。立体构成已成为世界设计类教育中至今必修的课程之一。

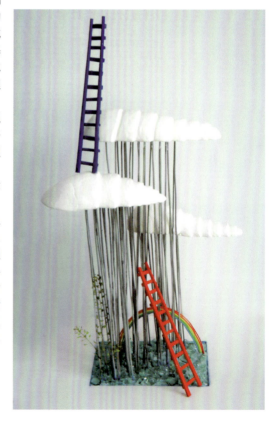

二、立体构成的概念与特征

　　立体构成是一门研究在三维空间中如何将点、线、面、体的造型要素按照一定的形式美法则组合成新的、美的立体形态的学科。

　　立体构成也是用各种较为简单的材料来训练造型能力和构成能力的一门学科。它是对立体形态进行科学系统的解剖，以便重新组合、排列，创造出新的造型。

　　立体构成还是包括技术、材料、加工、设计在内的综合能力训练，可以为将来的专业设计积累大量的基础素材。学生通过学习，锻炼对"体"的想象能力、造型能力和构成能力，提高想象思维、设计能力和审美能力。

　　立体构成更是研究空间形态的学科。学生通过空间形态的构成训练，可形成一种空间立体的思维方法和习惯，建立一种三维空间甚至多维空间的想象能力和组织能力。

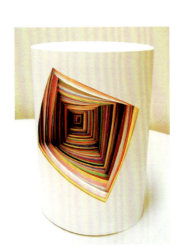

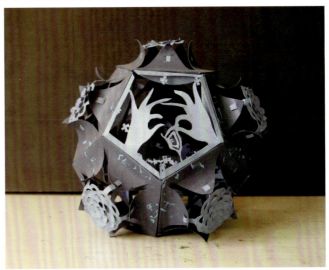

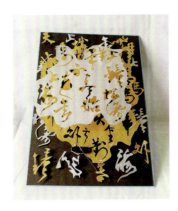

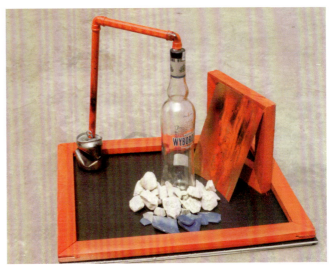

三、立体与空间的关系

立体有别于平面。我们从学习绘画开始接触到的都是平面的艺术作品，如素描、水粉、油画等。虽然在平面作品中我们领略到了光影、立体、色彩等丰富的视觉感受，但表现出来的毕竟只是一个虚幻的感觉，不是真实的。当我们用手去触摸它时，只是一张平面的纸而已，它并不是真正的实体，是一个虚幻的三维空间。而我们生活在一个广阔的自然界中，大自然给予我们的万物，小到一粒沙子，薄到一片树叶，都是以立体的形式出现的，它们不仅有长度、宽度，还有第三度，即深度。在这个可视、可触的立体世界里，我们可以从前、后、左、右、上、下六个方向去观察身边事物，看到的是一个包括自己在内的空间延续体。立体的世界是复杂的，我们必须从不同的角度、距离、方向进行观察，在头脑中将这些观察到的东西综合起来，从而掌握三维的实质。我们研究一个形态时，可以从近看和远看等各种角度去观察它，通过这种"运动"形式，可以在视觉上和心理上把"空间"再表现出来。因此，立体构成中的空间是由一个形态同感觉它的人之间产生的相互关系所形成的，这种关系是由人的触觉和视觉经验所决定的。研究空间不能离开形态。形态与空间是互补的关系，形态依存于空间之中。

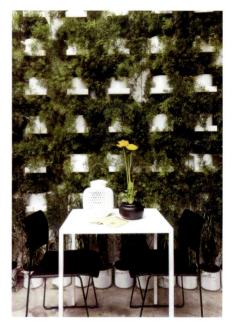

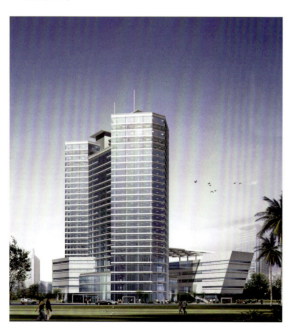

四、平面构成与立体构成的区别

平面构成是有意识地将点、线、面各因素组织创造出一个两度体世界。主要的目的是建立起视觉和谐的秩序或产生有意识的视觉兴奋。立体构成是平面构成的延续，把平面构成中的点、线、面立体化，它是一个三度体世界，比平面构成复杂得多。

一个立体物必须同时从不同的角度进行观察和考虑。但从另一个角度来说，立体构成又不如平面复杂，因为它和实际空间中的具体有形的，看得见摸得着的形状和材料打交道，所以就可以避免出现平面上引起错觉的三度形状这类问题。

平面构成与立体构成的区别具体表现在以下方面。

二维空间和三维空间

平面构成中的点、线、面表现的是二维空间，而立体构成的点、线、面、体表现的是三维空间。

方向性

平面构成只有一个方向来表现和观察。立体构成有六个方向加以表现和观察，即前、后、上、下、左、右。

幻觉感与真实感

平面构成中的体积感是二维空间上的一种幻觉。它的重心、位置、方向、形体和空间也是虚幻的。而立体构成表现的却是真实存在的重心、位置、方向、形体和空间等。

触觉感

平面构成中的点、线、面只有视觉感，无触觉感。而立体构成中的点、线、面、体除了视觉感以外，还有触觉感。

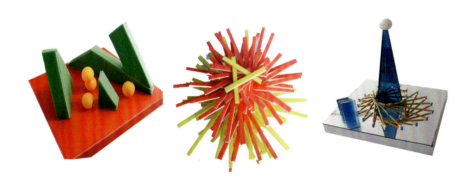

第二章 立体构成的构成要素
Li ti gou cheng de gou cheng yao su

一、点

　　立体构成中的"点"是表达空间位置的视觉单位，也是最小的视觉单位。点存在于线的两端，线的转折处，三角形的角端，圆锥形的顶角，在人们的视觉感受中具有凝聚视线的特征。点具有紧张与集中感，是关系到整体造型的重要因素，是小而集中的立体形态。在立体构成中，它有形态、大小、方向及位置的变化，如图把平面构成中的点加以体积化，它可以理解成一个乒乓球或是金属球等。点的概念不是绝对的，它与体的关系是通过与环境的相对比较关系来确定的。例如点与球体的互换关系，是因对比环境的变化而转变。立体构成中的"点"常用来表现强调节奏感与对比感，起到画龙点睛的作用。

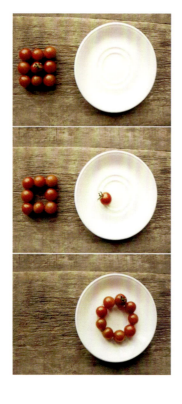

第二章 立体构成的构成要素

007

二、线

　　线在造型学上的特点是表达长度和轮廓，它存在于线状物，单一面的边缘，两面的交接处，立体形的转折处，两种颜色的交界处等。

　　线因为其粗、细、曲、直、光滑、粗糙、软、硬的不同，能给我们带来不同的情感特征：粗线有力量、严肃、重要的感觉；细线则有纤小、柔弱、秀气的感觉；水平直线有正直、平衡、安静、休息的感觉；垂直直线则有严肃、整齐的感觉；曲线有优美、圆满的感觉；光滑的线条会有细腻、温柔、洁净的感觉；粗糙的线条会给我们粗犷、古朴的感觉。因此，不同的线，对立体形态的整体效果的表达是不同的。

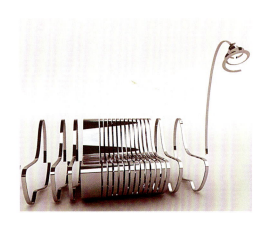

　　立体构成的"线"是构成空间立体的基础。它把平面构成中的线，加以体积化。它可以理解为钢索、铁轨、树枝、筷子、铁丝、木条、玻璃棒、毛线、麻绳等。线的不同组合，可以构成千变万化的空间形态。因此立体构成中的线是相对细长的造型，是体的骨骼与框架，常用来表现运动感、力度感、透气感与韵律感。

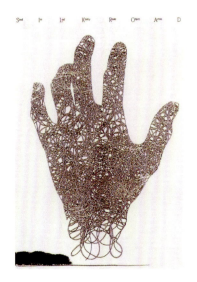

第二章 立体构成的构成要素

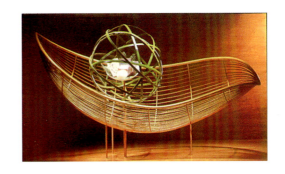

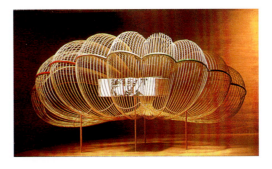

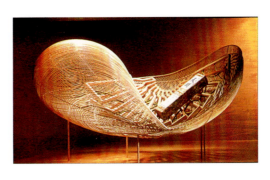

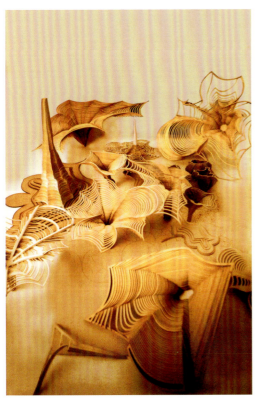

009

三、面

面在造型学上的特点是表达一种形,是由长度和宽度两个维度构成的二维空间。

面有三种,几何形、有机形、偶然形。如利用数字法则、定律构成的几何形,像正方形、三角形、圆形,给人明确、理智、秩序的感觉,但易产生单调和机械的弊病;有机形的面是一种不能用几何方法求出的曲面,富于流动性与变化性,给人以舒畅、和谐、自然、古朴的感觉;自然界中偶然形成的偶然形则给人以自然、特殊、抒情的感觉。

立体构成中的"面"是相对于体而言的,具有长、宽两个方向和非常薄的厚度,它可以理解成一张纸或木板等,包含了体的表面特征。面的不同组合方式可以构成丰富的空间形体,表现出透空、轻盈、延伸等特征。

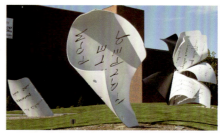

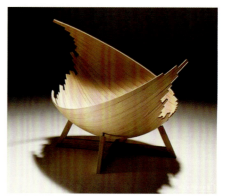

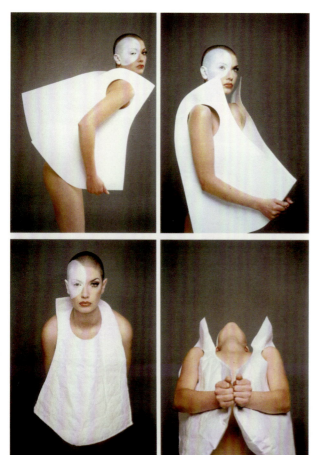

第二章 立体构成的构成要素

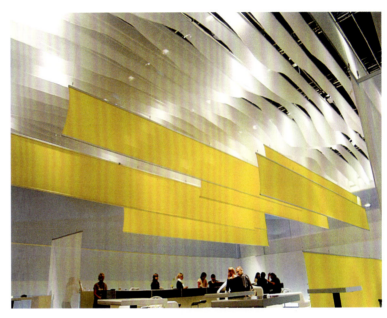

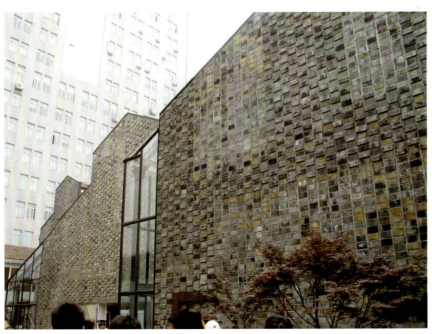

011

四、体

在自然生活中,任何形态都是一个体,体在造型学上有三个基本形:球体、立方体和圆锥体,还可以分为半立体、点立体、线立体、面立体、块立体等几个主要类型。半立体以平面为基础,将其中一部分空间立体化,如浮雕;点立体是以点的形态产生空间视觉凝聚力的形体,如灯泡、玻璃球等;线立体是各种线的形态产生空间长度的形体,如铁丝、麻绳等;面立体是以平面形态在空间产生的形体,如纸、书本、照片等;块立体是以三维度的有重量、体积的形态在空间中构成完全封闭的立体,如石块、建筑物等。

立体构成中的"体"体现了长、宽、厚的三维空间。它可以由面组合而形成,也可以由面运动而形成,它可以理解为一块砖、木块或铁块等等。体的多种组合方式可构成千变万化的空间特征,表现出浑厚、稳重、大气的感觉。

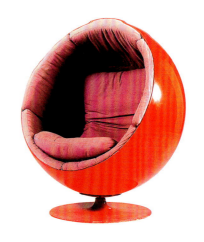

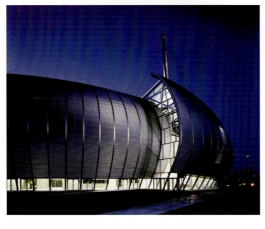

第二章 立体构成的构成要素

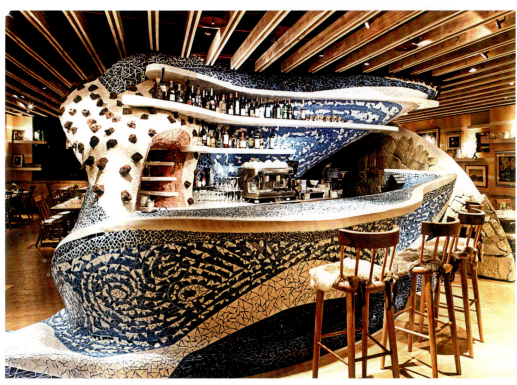

013

五、色彩

色彩在立体构成中非常重要，它有别于平面色彩与绘图色彩的主观性，是在三维空间中实体表面的色彩，受到实际空间环境、光影效果、材料质地、加工手段等各种因素的制约。立体构成中的色彩有自己独特的要求，首先，要符合形式美法则；其次，色彩要和材料、环境、材料质地相协调；再次，要考虑色彩与光影明暗的关系。

立体构成中的颜色可分为物体本身的固有色和经过处理的人工色两种。

固有色

每种材料都有自己的固有色，因此利用其自身的本色，具有自然、清新、古朴、原始的风味，能够很好地体现材质本身的质地。在立体构成的练习中，我们应该充分利用这一特点进行创作，如古铜色、木纹色、有机玻璃、大理石等。

人工色

不同的色彩会带来不同的心理情感和感官感受，色彩的色相不同、纯度不同、明度不同，都会带来不同的视觉感受。如高纯度的鲜艳色调使人兴奋、活泼、热情；低明度的暗色让人觉得压抑、沉闷等。因此，在立体造型中，相同的形态如果配色不同，就会造成不同的效果，这就要求我们在创作时充分考虑材料的性质、原色、肌理、光源、面积等元素及其相互之间的搭配情况。在立体构成中对人工色的理解可以从三方面入手：

（1）从物理学角度研究色彩作用于形态的表现方法。

（2）从生理学角度研究色彩作用于形态的可见情况。

（3）从心理学角度研究色彩的心理情感和效能。

总之，追求与材料、技术的和谐统一是立体构成对色彩的基本要求。

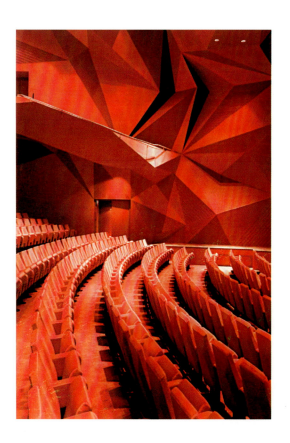

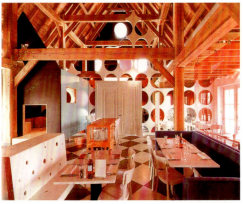

第二章 立体构成的构成要素

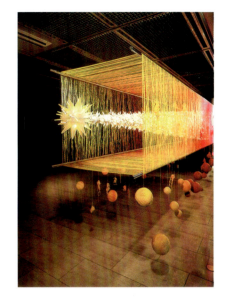
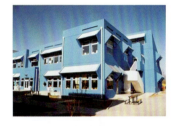
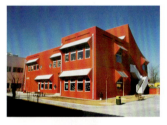
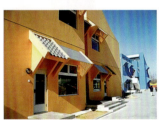
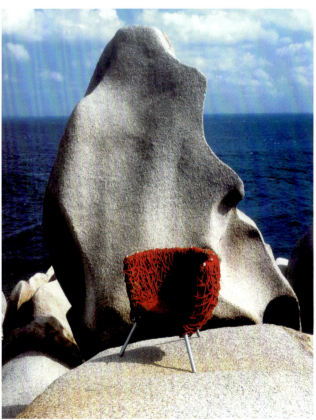

六、肌理

　　物体表面的光洁程度称为肌理。在立体构成中，肌理给人以触觉质感与视觉触感，不同的物体，由于其构成的物质不同，肌理也就不同。肌理可分为材料本身的自然肌理和人工处理的人为肌理两种。不同肌理会给人们带来不同的心理感受，如大理石表面华贵高雅，而织物的布纹肌理能表达亲切、柔和、温暖、质朴等感觉。同时，不同的肌理，因反射光的空间分布不同，会产生不同的光泽感和感知性，如细腻光亮的质面，反射光的能力强，会给人以轻快、活泼、冰冷、细腻的感觉；平滑无光的质面，会给人含蓄、安静、质朴的感觉；粗糙有光的质面，由于反射光多，会有一种笨重、杂乱、沉闷的感觉；粗糙无光的质面，则会使人产生生动、稳重、悠远的感觉，这些不同的感觉极大地丰富了立体造型的表情。肌理还可以增加立体感，如在立体物的正面与侧面分别用不同的人工肌理来处理，会增加立体造型的层次感与变化感；利用同类材料构成的肌理可产生协调统一的效果，并且能避免单调与呆板；而不同的材质构成的肌理会产生变化丰富的效果。

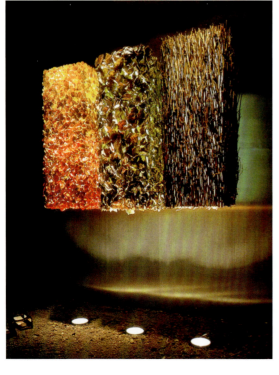

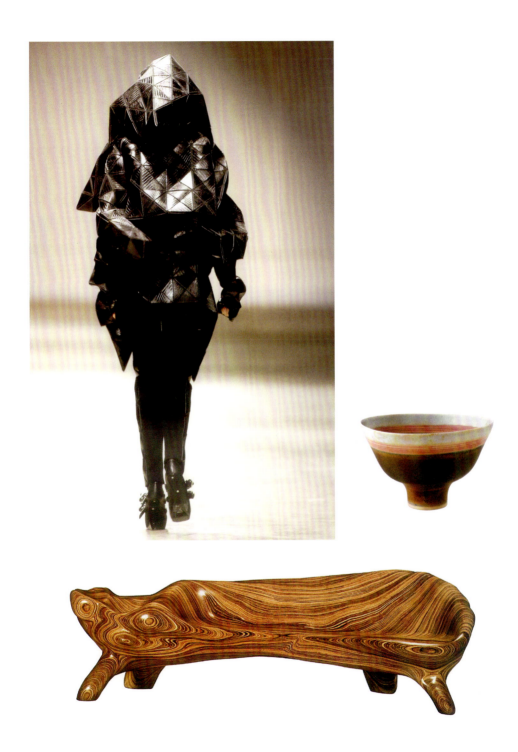

第二章 立体构成的构成要素

第三章 立体构成的形式美法则
li ti gou cheng de xing shi mei fa ze

在西方美学界，一些学派把美学称作形式学，反映和揭示了美学与形式极为密切的关系。美的根源表现在潜在的心理与外在形式的协调统一。形式美是指整个形态所表现出的各种关系是否具有美的感觉。

立体构成中的形式美法则与平面构成中的形式美法则所表现的主题是一致的，即有秩序的规律美与打破常规的特异美。秩序美表现在统一与变化中，特异美表现在对比中。

一、平衡美

物理学上对平衡的解释是，如果作用于一个物体上的各种力达到了相互抵消，这个物体就处于平衡状态了。对于音乐、建筑、绘画、舞蹈等任何一种艺术形态来说，平衡美都是极其重要的。

在造型学上，我们称同一艺术品的不同部分的因素之间既对立又统一的空间关系为"平衡"。平衡的类型一般有两种。

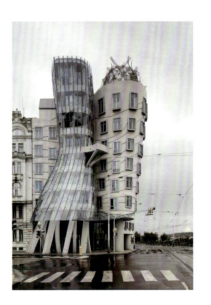

对称平衡

事物中相同或相似的形式因素之间相对称的组合关系构成绝对平衡，如中国的古代建筑、人体的左右结构等大多是这种对称平衡的关系。对称平衡可分为点对称平衡、线对称平衡、面对称平衡、回旋的对称平衡等。

重力平衡

重力平衡原理类似于力学中的杠杆原理。它利用人们的视觉感受与心理经验获得对某一物体的重量感的认知，如大的形体、重的色彩、粗糙的肌理，都给人以重的感觉，要达到重力平衡，就要把这些轻重感不同的物体按杠杆平衡原理设想一个支点组合，重的离支点近，轻的离支点远，从而构成平衡，而该支点应该和造型中的点相吻合。

以上这两种造型的平衡，给人们带来不同的视觉和心理感受：对称平衡给人整齐、有规律、规则、庄严、严肃之感，但缺少变化与活力，容易造成呆板和机械感；重力平衡相对活泼、富于动感，它们在不对称的组合变化中寻求统一与和谐，给人以多样、活泼、变化的感觉，但处理不当，也会产生杂乱、无序、失衡的弊病。

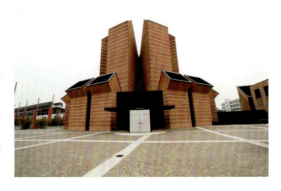

二、比例美

比例是造型中整体与局部或局部与局部之间的大小关系。当这种比例关系整合形成一定规律时，就会给人们带来美和具有生命力的感受。因此，比例关系是否和谐，是构成一件作品能否产生美感和内在生命力的原因之一。常用的比例类型有以下几种。

黄金分割比

黄金分割比是一种最常用，也最著名的比例关系，黄金分割比是一个数学常数，一般指将整体一分为二，较大部分与整体部分的比值等于较小部分和较大部分的比值，这个比值约为0.618。

等比数列比

等比数列是指后位数值与前位数值的比为一恒定的数值所构成的数列，用公式表达为：设A为长度单位，则A、AB、AB^2、AB^3、…（B为不等于零的任何数），就构成一等比数列，等比数列可产生渐变性的节奏美与韵律美。

等差数列比

等差数列是指后位数值与前位数值的差为一恒定的值所构成的数列，用公式表达为：设A为长度单位，则A、A+B、A+2B、A+3B、…（B为不等于零的任何数），就构成等差数列。它能产生规律、匀称的递增（减）变化的节奏感。

根号数列比

根号数列是指由1：$\sqrt{1}$：$\sqrt{2}$：$\sqrt{3}$：…构成的数列。在立体构成练习中，常用根号数列比的空间距离进行线、面、体的推移渐变，也可运用根号数列比作形体的分别组合。

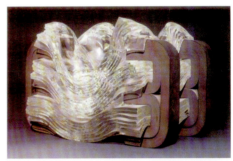

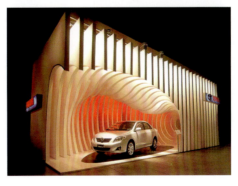

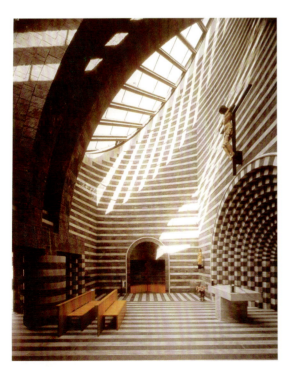

三、统一与变化

统一与变化规律是形式美法则的集中体现与概括。在艺术作品中,突出某一造型自身的特征称为变化,而集中它们的共性使之和谐即为统一。

统一,使人感到单纯、整齐、轻松。但形式美表现中若只有统一而无变化就会显得刻板、单调和乏味。变化,是创新、求变,使人感到新奇、刺激和兴奋。但这种刺激必须有一定的限度,否则会显得混乱、无章法。

在立体构成的表现手法中,普遍存在着统一与变化的矛盾。如形体上的方圆、长短、粗细、大小、曲直等;空间组合上的主次、疏密、聚散、远近、凹凸、动静等都是矛盾的两个方面。处理好这种形式感存在"度"的问题,就要做到统一中有变化,变化中求统一。

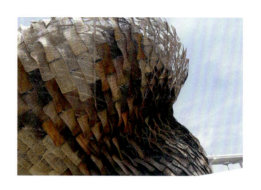

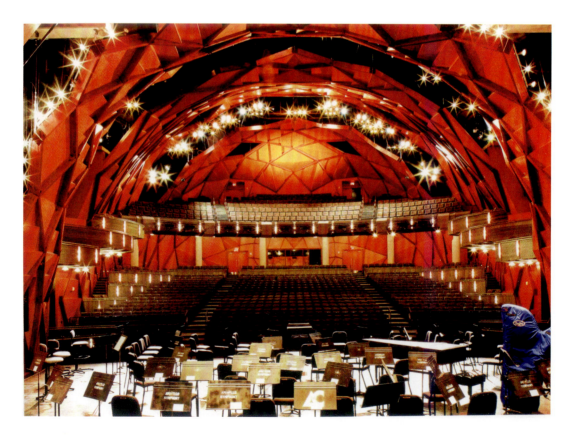

四、对比与调和

对比是使具有明显差异、矛盾的对立双方，在一定条件下，共处于同一个完整的统一体中，形成相辅相成的呼应关系。

对比在形式美法则中占有非常重要的位置。事物因为有了对比，才会有美、丑，好、坏之分。

对比能突出事物的对抗性特征，使个性鲜明化，不同个性素材同时出现，就会产生对比现象。调和是对比的相反概念，强调事物的共性因素，使对比双方减弱差异并趋于协调。在立体构成中，对比是取得变化、差别的手段，强调个性鲜明、形态生动、活泼，而调和是取得协调作用，强调共性、单纯和统一感。只有对比没有调和，形态会显得杂乱；只有调和没有对比，形态就会显得单调。

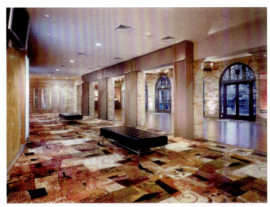

形体的对比与调和

形体的对比与调和表现在立体物的造型上，如表现在造型的方与圆、大与小，数量的多与少之间的对比与调和。

方向的对比与调和

方向的对比与调和表现在立体物之间的方向关系上，如水平与垂直、正与斜、左与右、上与下、前与后的方向对比与调和关系。

线型的对比与调和

线型的对比与调和表现在立体物的轮廓线及内在组织的线群关系，如线的直与曲、粗与细、长与短、密与疏之间的对比与调和。

材质的对比与调和

材质的对比与调和是指立体物自身内在的质地与外表的肌理感，在材质的软与硬、透明与不透明、新与旧、粗糙与光洁等之间的对比与调和。

色彩的对比与调和

色彩的对比与调和是指立体物外表颜色的关系，如在同类色与对比色、高明度色与低明度色、高纯度色与低纯度色、偏冷色与偏暖色之间的对比与调和。

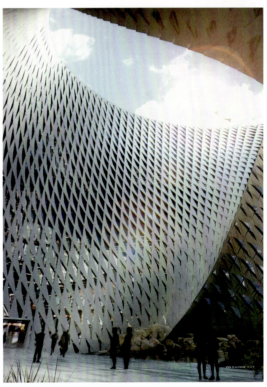

五、节奏与韵律

节奏是音乐术语,乐曲中的节拍强弱或长短交替出现并有一定的规律性便形成了节奏。节奏是旋律的骨干,也是乐曲结构的基本元素。在我们生活的自然界中,节奏无处不在,夜来昼去、花开花落、春夏秋冬都是在有条不紊的节奏中进行着。

立体构成中的节奏,是指立体物之间以相近的形态反复渐变和反复交替形成有秩序、有规律的一种变化状态。

韵律是中国古典文学中的术语,在古诗词中强调平仄格式和押韵规则,诗词中韵脚的音以相同的形式有规律地出现,便形成了韵律。节奏是韵律的条件,韵律是节奏的深化,在节奏的基础上赋予韵律的感觉,能使节奏具有强弱起伏、悠扬缓急的情调,使立体物有起伏变化、抑扬顿挫的美感。

韵律有以下几种表现。

重复韵律

重复韵律是指立体物中的体积、造型、色彩、材质、肌理等造型要素之间做到有规律地间隔反复出现,可创造视觉连贯性。

渐变韵律

渐变韵律比重复韵律丰富,有大小形态的渐变、方向的渐变、位置的渐变、高低的渐变、曲折的渐变等,表现出运动的节奏感。

交错韵律

交错韵律是指立体物按照一定规律做有条理的交错、旋转等变化,这种韵律感非常强烈,能产生生动活泼的效果。

起伏韵律

立体物中各造型要素做高低、大小、虚实的起伏变化,这种韵律使人产生波澜起伏的荡漾之感。

特异韵律

立体物各种造型有规律的变化要素中,求得突破,取得个性称为特异。特异的表现在于抓住种种构成因素中的差异性,在视觉上产生跳跃、刺激、兴奋的感觉。

总之,韵律共同的特征是重复与变化。没有重复就没有节奏感,也就没有了韵律的先决条件,而只有重复没有规律的变化,也不能产生韵律的美感。

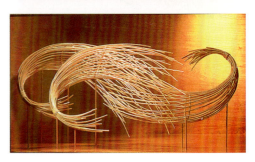

六、稳定与轻巧

稳定是指立体造型在物理上的稳定性和视觉上的稳定性。稳定给人们带来自然、安定、平稳之感。轻巧是指形体物理上的轻盈和视觉上的运动感。它给人们带来自然、松弛、运动、活泼之感。稳定与轻巧是对立统一并相互依存的一对矛盾体。

稳定与轻巧与下列因素有关。

接触面积

立体物底部接地面积大的形体，其重心就偏低，具有稳定感；立体物底部接地面积小的形体，其重心就偏高，具有轻巧感。在立体构成中需要同时考虑重心与底部接触面积的问题。

结构形式

立体物的结构形式可分成两种：一是对称式，二是平衡式。对称式具有稳定感，产生平衡、均匀、完美、整齐的感觉，增加人们心理的安全感。平衡式则具有一定的轻巧感，因为它是以支点为重心来保持造型之间的平衡，给人以生动、活泼、轻快的感觉。

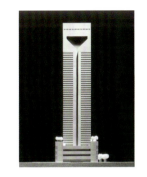

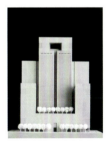

材料质地

不同材料的质地由于自身的轻重能产生不同的心理感受。使用量重的材料，如铁块、石头等做的立体物，具有较强的稳定感。使用量轻的材料，如泡沫、纸等，做的立体物则具有一定的轻巧感。

表面肌理

立体物材料表面肌理粗糙、无光泽，有一定的稳定性；反之材料肌理表面细腻、有光泽，具有一定的轻巧感。

表面色彩

立体物表面的色彩明度低，有一定的稳定感；反之材料表面色彩明度高，则具有一定的轻巧感。

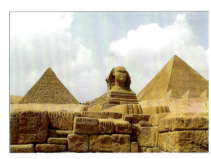

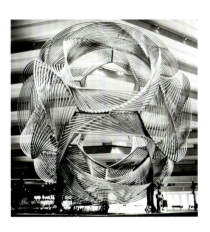

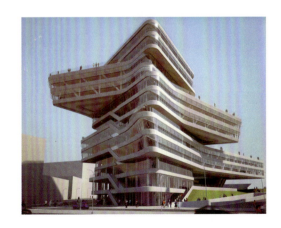

第四章 材料加工技法

一、材料及加工工具

日常生活中的物体造型大多以基本主体形的单体或复体来展现。一个形体的构成，是对立体造型有目的的加工。一件立体物的设计，最终以材料表现出来。对材料的选择，是设计立体构成中首先要考虑的课题，要根据不同材质采取不同的加工手段。

材料分类

材料按材质可分为：纸张、木材、石材、金属、塑料等。

按物质是否是天然存在，材料可分为泥土、石块等自然材料和毛线、玻璃等人工材料。

按材料形态可分为：点材、线材、面材、块材。

加工工具

立体构成材料制作所需要的一些基本工具包括测量和放样用具：直尺、角尺、画线锥和画线规等；切割工具：多用刀、钢丝锯、板锯等；钻孔工具：手电锯、电钻等；切削工具：木刨、板锉、多用刀等；组装工具：电虎钳、螺丝刀、锤子、螺丝、钉子等。

二、视觉效果与心理感受

材料的形态不同，视觉效果与心理感受也大不一样，如点材具有活泼、跳跃、集中、醒目的感觉；线材具有长度和方向感，可以造成空间的节奏感与运动感，给人以轻快、通透、虚实、轻巧、空灵的感觉；面材具有轻快感和空间感，表现的是单纯、舒展；块材则具有长、宽、高三维空间特征的实体，表现出很强的量感，给人以厚重、稳定、大气的感觉。因此，同一材料以不同形态表现会产生风格迥异的效果。我们可以从设计目的出发来正确选择材料形态。

除材料的形态之外，立体构成材料从质地和肌理方面看，不同材料会产生不同的视觉效果和心理感受。

点材

金属颗粒：坚硬、耐压，有光泽感和华丽感。
塑料颗粒：晶莹、透明、质脆，有轻松活泼的感觉。
植物颗粒：质朴、饱满，往往给人温馨的感觉。

线材

木　条：朴实，有温暖感。
尼龙丝：透明、有弹性，有强度感。
塑料管：有透明、不透明和半透明的多种效果，有弹性，易加工。
金属丝：有强度、光泽感，易弯曲、易成形。
玻璃棒：透明，有光泽感，难加工、易碎。
纺织纤维：有温暖、柔软之感，色彩丰富。

面材

金属板：强度好、有光泽，有生硬、寒冷的感觉。
木　板：色彩纹理丰富，易于加工，有自然朴素之感。
纸　板：质地轻，有一定弹性和强度，可弯可折，容易加工，受潮后容易变形。
吹塑板：质量轻而软，强度差，不可折，容易加工。
玻璃板：质地细腻，易碎，有透明、不透明和半透明多种效果，色彩丰富。

块材

不锈钢块：表面光洁度好，反射性能强，具有现代感。
木　块：有朴素、温暖感，质地软，容易加工。
石　膏：质地细白，加水溶解后凝固成形，可以翻制成各种体块。

泡沫块：质地轻，表面粗糙，容易切削。

粘　土：比油泥质地粗，宜做有机形的塑造，但不宜加工。

总之，从材料的肌理来看，表面光洁而细腻的肌理给人以华丽、细腻之感；表面光滑而无光泽的肌理给人以含蓄宁静之感；表面粗糙而有光的肌理给人以沉重又生动之感；表面粗糙而无光泽的肌理，给人以朴实、厚重之感。

三、立体构成材料的加工

不同的材料具有不同的材性，其造型效果和加工手法也大不相同。一般设计立体构成有两种方式可以采用：一是按立体造型所要求的形状选择材料和结构形式；二是选取材料，然后再根据材料与结构特点去塑造它的艺术造型。无论采取哪种方法，都应了解立体构成训练侧重于研究材料、加工与造型之间的关系。

减形加工

减形加工是指将一个整体材料切割，使之成为多个单独部分的材料造型。其加工方法有以下几种：

直线切割：在直线构成的作品中，可以用适合于切割直线的工具来进行初加工，如切割三合板、吹塑纸，可使用美工刀；较厚木板、聚乙烯塑料板和金属板等则用木锯或钢锯。

曲线切割：在曲线构成的作品中，就要用适合于切割曲线的工具来进行加工，如用美工刀切割皮革、软木、硬纸板和吹塑纸板等；切割薄木板或塑料板，就要使用钢丝锯；在皮革、金属板、塑料薄板、毛毡等材料上切割曲线，可使用各种大型剪刀。

钻　孔：在制作立体构成作品时，有时要求钻孔。为了精确地在材料上钻孔，必须在圆心位置上画十字标记。如在金属、塑料和木材上打眼可用麻花钻头。常用的有手摇钻和电钻。

凿　刻：在立体构成中，对木质实物表面进行凹陷加工时，常用的工具有平口凿和圆口凿。

增形加工

增形加工是将已加工好的各部分材料接合在一起，使之成为一个整体。由于所用材料的种类、尺寸和形状不同，所用的接合方法也就不同。其方法有以下几种：

对接：使用粘合剂粘合。

焊接：接合马口铁、铜等金属材料可采用焊接。

钉接：在对接材料的两边分别打眼，然后用钉子穿进或用螺丝拧入，使两边材料连接起来。

铰接：在材料的连接点设置一种结构，像铰链一样可以上下左右旋转，但不能移动，具有活动灵活能使各个方向受力的特性。

滑接：在材料的连接点上设置一定的结构，如一方凸起一方凹陷的结构，其中一方固定，另一方可以在接触面上自由滑动或滚动。

变形加工

变形加工是将材料通过一些特定的手段，使其形态发生很大的变化。由于所用材料种类不同，所采用的变形方法也不同。变形加工主要有以下几种方法：

浸泡弯曲：一般适用于薄木板的弯曲加工。薄木板在水中浸泡12小时左右，就会变得既易于弯曲又不易开裂。弯曲好的木板应用夹钳固定，使之干燥。干燥之后，木板就会保持弯曲形态。

加热弯曲：主要适用于有机玻璃和各种塑料的弯曲加工。可以用开水烫或电烤箱来处理。

敲打弯曲：主要适用于加工薄金属板。用木板或木槌作为工具打弯、敲曲金属板，通过这种方法可以制作各种需要弯曲的形体。

石膏浇注：选用石膏做浇注材料时，如果制作的形态简单，可用木料或塑料制成模具，如果形态复杂则需要先把粘土或油土堆塑成预期的形态，然后把这种原型翻成石膏。

美化加工

美化加工是将已加工好的材料表面进行再加工，使之成为具有独特表面效果的作品。加工方法如下：

抛光：有些立体构成的作品经过抛光加工处理后，其独特的效果就会显现出来，增加作品的光泽度。

镶嵌：实物材料在立体作品表面进行镶嵌会产生装饰作用，使人们领略到画面上的秩序美和肌理美。但要注意疏密对比关系、色彩对比关系，追求形态的节奏和统一。

上色：有些立体构成作品还需做上色处理，可用油画颜料、丙烯颜料、水粉颜料等绘画常用颜料。油漆上色只适合部分要特殊处理的立体构成作品。大多数的立体构成作品还是以不上色为好，这样更能体现作品本身材质的优点也给人一种更自然的亲切感。充分利用材料本来的色彩做立体构成，是一种很有益的锻炼。

四、纸材的加工

在立体构成练习中,纸是最基本、利用机会最多的一种材料。它有价格便宜、容易剪切、折叠、弯曲和粘合的特点。纸张的特性洁白、平整、光滑、细腻、有韧性、可塑性好,且定型好,但也有易破、易脏、易受潮、易变形、保存时间短等缺点。

常用的纸张:铜版纸、水粉纸、水彩纸、素描纸、白卡纸、彩色纸等。
常用的工具:铅笔、绘图笔、尺子、美工刀、剪刀、圆规等。
常用的连接材料:白乳胶、双面胶带、胶水等。

纸材加工的技法包括减量加工和增量加工。

减量加工
 划法:用尖物把纸表面划出细微的痕迹。
 切法:用刀或剪刀切剪出口子。
 撕法:用手撕出纸的裂痕或揭层。
 刮法:用硬物把纸表面刮出痕迹。
 磨法:用粗糙物把纸表面磨毛。

增量加工
 粘接:用粘合剂把形粘接在一起。
 插接:利用缝隙将形与形连接起来。
 拴接:利用纸本身的特性来连接。
 编织:将形与形按特定的构想编织。

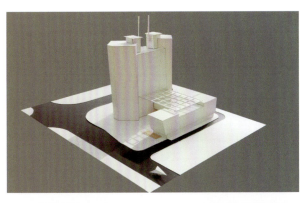

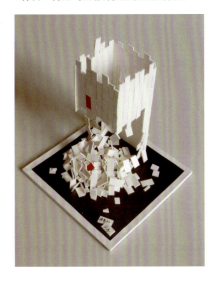

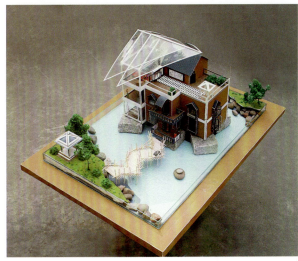

第五章 面材构成
Mian cai gou cheng

面材构成可分为：半立体单体设计、半立体重复设计、透空柱体设计、多面体设计、层面排列设计。

一、半立体单体设计

半立体又名二点五维构成。它是介于平面构成与立体构成之间的造型，是平面走向立体的最基本练习。准确地说，它是在平面材料上对某些部位进行立体化加工，使之不仅在视觉上具有立体感，也在触觉上具有立体感。

半立体构成与立体物在造型上有所不同。首先是观看角度和视点不同。立体物观看的角度和视点是不定的，在造型上具有全方位性；而半立体则只有一个观看角度即正方，视点也相对稳定。因此，半立体造型的体量感、空间层次感及美感也就只能在相对单一的正面角度展示出来。其次是在尺度观念上不同。立体物的高、宽、深是按照相应的正常比例尺度来造型的；而半立体则不同，它在深度的造型上有所限制，在表现效果时，只需做几个毫米深，稍微有点凹凸起伏就可以了。由于平坦的纸面上有微量的起伏变化，在不同的光线照射后，形成的阴影与侧光面使形象十分鲜明，从而产生一定的造型效果。

半立体构成常用的材料有纸张、塑料板、泡沫板、木板、石膏、金属板、玻璃等。

技法：在各种纸面上做切、折练习。先用刀切开纸面，再把纸折叠起来或在切开的两边进行折叠。

这一练习的制作技巧还包括剪切、弯曲、折叠、嵌接、粘贴等方式。为了操作省时，学生可以选用物美价廉的铜版纸、素描纸、水彩纸等做半立体练习。

半立体单体构成主要有两种形式：半立体抽象构成和半立体具象构成。

1. 半立体抽象构成

半立体抽象构成是运用切折加工手法来表现抽象几何体造型，使其产生富有韵律的艺术效果。半立体构成以切折构成为主要练习方法。

切折构成是将一个平面经过切和折两种手段变为半立体造型的构成手法，制作简单却富于变化，在造型要求上，除了追求对比与调和、节奏与韵律等美感外，更要注意逻辑构思的系统性。

切折构成在立体构成的练习中有以下三种形式：

一切多折

一切多折的形式是立体构成中最基本的训练之一。这种训练是在特定的条件下，作线性、尺度、方向等方面有计划地变化。其具体方法是：在10cm×10cm的铜版纸中间，平行于一边或沿对角线用美工刀用力划一切口线，该切线长度为7cm，切线两端都要留出一小段不切，使该纸周边形基本不变动，在这条切缝两边将纸折叠成各种具有凹凸效果的半立体造型。

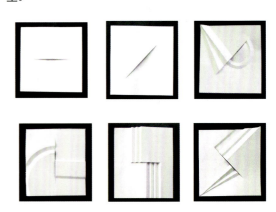

第五章 面材构成

不切只折

在10cm×10cm的铜版纸中，不切一刀，只做折叠练习。折叠练习的构成要素主要有三个。

折叠线型：折叠线可以是直的、曲的，也可以是直曲结合。

折叠方向：可以是相同方向，也可以是相异方向。

折叠部位：可以折一侧、折两侧、折边、折角，可以突破纸边，也可以不突破纸边，上下两边可以对称，也可以不对称。

多切多折

在10cm×10cm铜版纸中，多处切开多处折叠即构成多折多切法。我们除一切多折练习外，还可进行二切多折、三切多折、四切多折、多切多折等半立体构成的练习，这些练习的加工手段都与一切多折较相似，只要改变构成要素，就会有变化无穷的方法和结果。

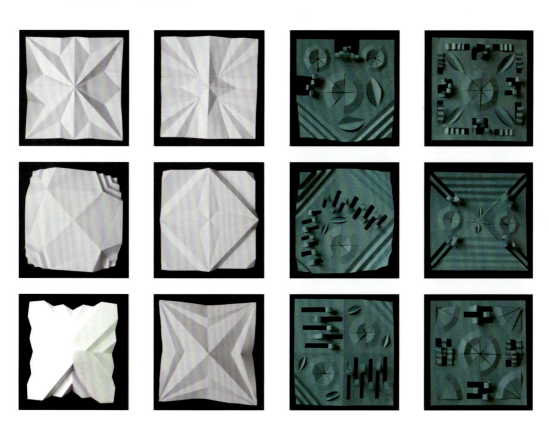

2.半立体具象构成

半立体抽象练习是通过几何造型处理的，但大自然中多数的形态不是由直线或平面表现的。这些形态大致可以分为动物半立体、人物半立体、植物半立体、风景半立体，它们的构成也十分复杂。可以借鉴半立体抽象构成中的切折技法，把具象的造型分解成若干个几何造型来处理。也可以像雕塑家那样，从直觉出发，在自然形态中，选取一个体材进行一系列清晰化表现。也就是说半立体具象构成是建立在掌握了半立体抽象构成技法的基础上，运用材料特性对具象进行夸张、概括的表现。

半立体具象构成的方法是先确定所要表现的造型内容，再选定一种材料来进行表现，使材料的特点与表现的内容相吻合。

以上的总体练习，目的是要把握构成要素在变化中的规律性和系统性，并将明暗、强弱、曲直、对比、起伏等美感融入其中。从大胆开始，以细心收尾，是这个练习的要求。

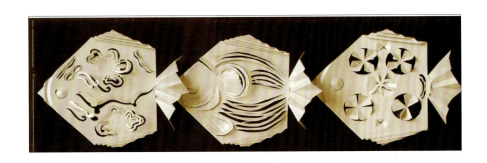

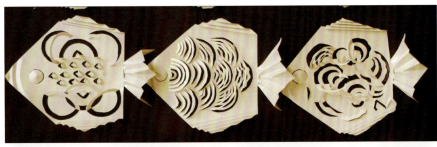

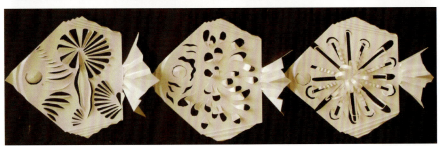

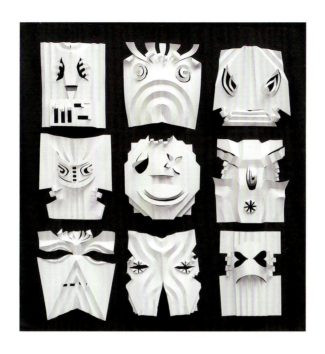

第五章 面材构成

Demonstration
示范 作业
>> S H I F A N Z U O Y E

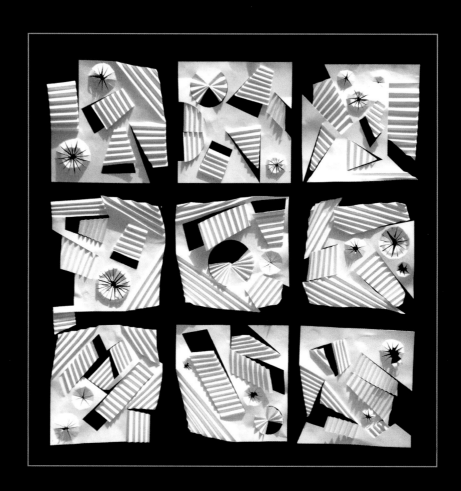

第五章 面材构成

半立体具象构成练习

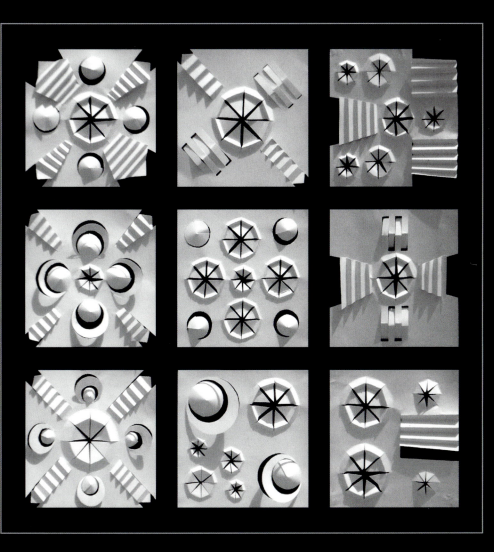

Demonstration
示范 作业
SHIFANZUOYE

半立体具象构成练习

第五章 面材构成

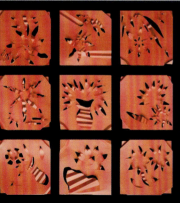

Demonstration
示范作业
>> S H I F A N Z U O Y E

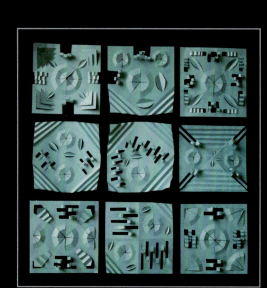
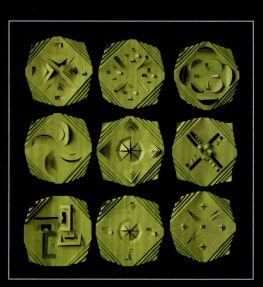
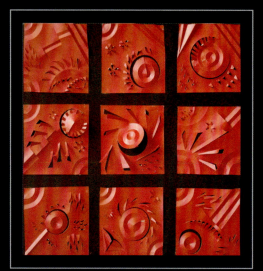
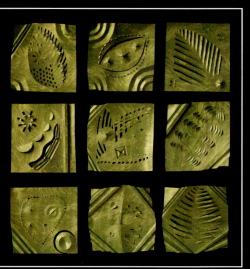

第五章 面材构成

半立体具象构成练习

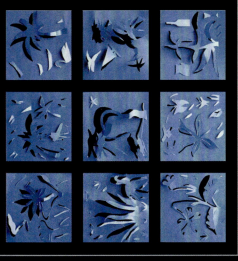
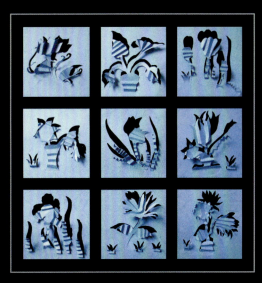
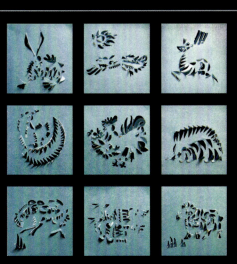
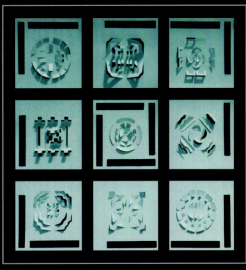

Démonstration
示范作业
>> S H I F A N Z U O Y E

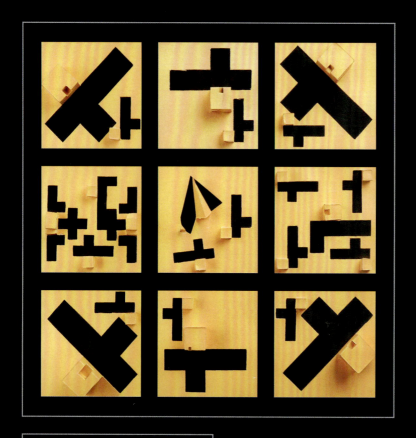

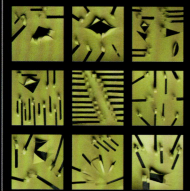

半立体具象构成练习

第五章 面材构成

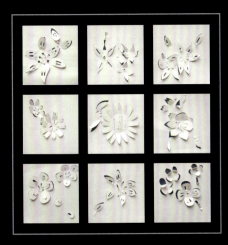

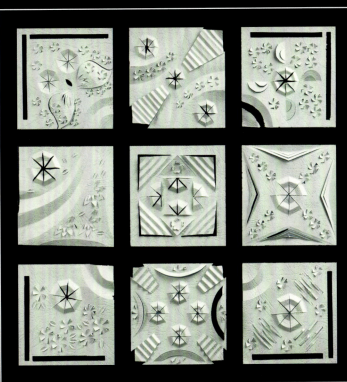

二、半立体重复构成

半立体重复构成又称为薄壳构成或交错折叠构成，可以简单地理解为与平面构成中的重复构成相近似的一种设计思维。

半立体重复构成训练主要有单形重复和交错折叠两种。

单形重复

单形重复是指将半立体的单形以重复骨骼的方式进行重复练习。选择抽象元素制作半立体重复可以借鉴半立体单形设计中的技法来处理。

交错折叠

交错折叠是将一个平面经由方向交错折线相互穿插的手段变为半立体造型的构成手法，制作较为复杂却富有条理。在造型要求上，更注重韵律的美感。其构成形式主要是蛇腹折。

蛇腹折是一种纯粹用折的方法来完成的半立体造型，因折法的结果类似蛇腹表皮的纹理而得名，其具体方法如下：

第一步：完成第一次起伏纵向的折叠，即按平行的线折出起伏。

第二步：在第一次起伏的基础上，每隔一段距离折叠一下，做横向的确定。

第三步：展开纸面，再依起止点折痕细心地折出斜向起伏即成。蛇腹折的基本方法是比较规范的，要进行创造，必须在掌握基本方法基础上作进一步的处理，其具体的变化思路可从纵向、斜向的起止位置上去考虑。

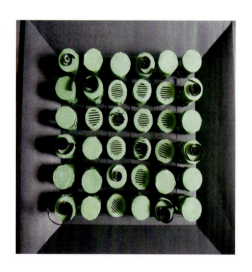 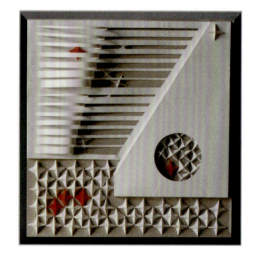

总之，半立体重复的抽象构成选用重复的练习之外，还可以借鉴平面构成中渐变构成、发射构成、对比构成、特异构成及点、线、面综合构成等进行设计。设计手法不拘一格，在造型上要注意统一与变化。

如果选择具象元素制作半立体重复构成，也可借鉴半立体单体的处理技法来设计，其设计手法更丰富多变，画面效果更趋于协调。

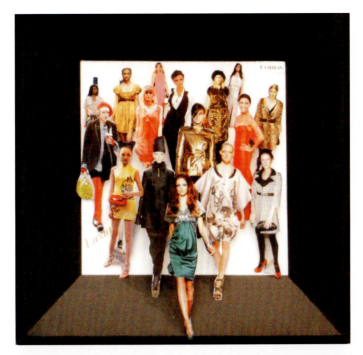

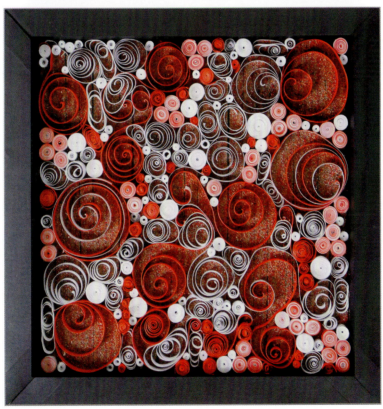

第五章 面材构成

041

Demonstration
示范作业
SHIFANZUOYE

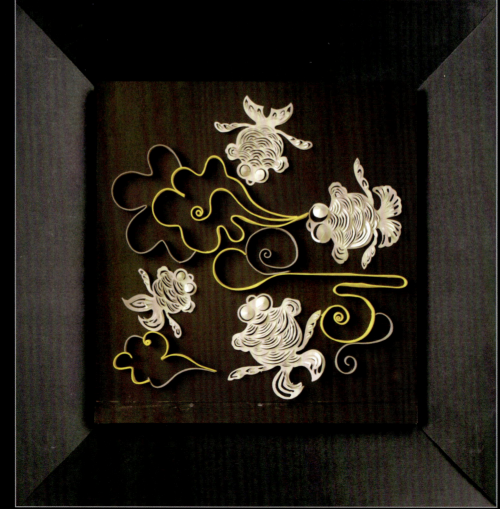

半立体重复构成练习

第五章 面材构成

Demonstration
示范作业
》 SHIFAN ZUOYE

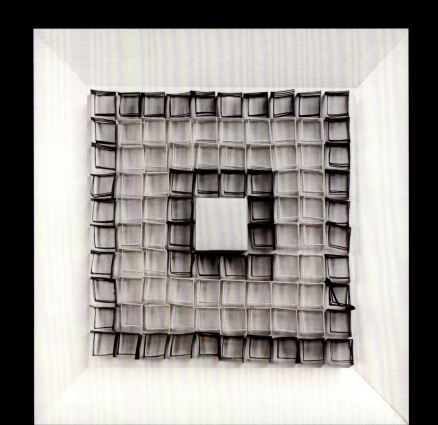

第五章 面材构成

半立体重复构成练习

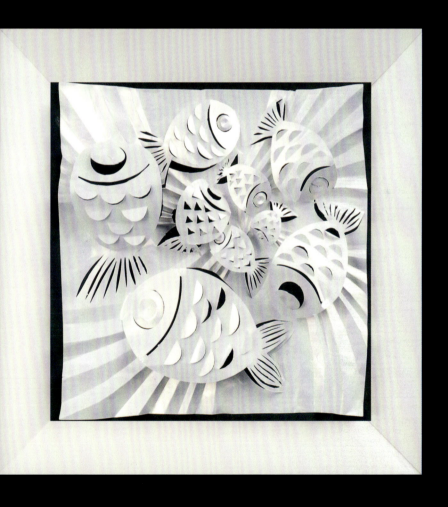

Demonstration
示范作业
>> SHIFANZUOYE

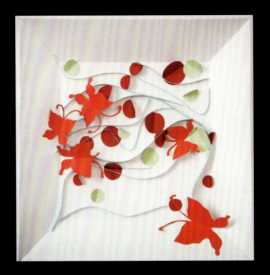

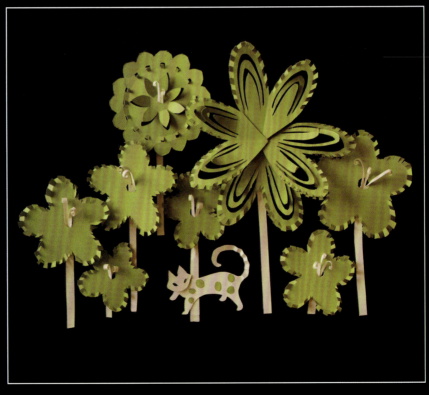

半立体重复构成练习

第五章 面材构成

示范作业
SHIFANZUOYE

半立体重复构成练习

第五章 面材构成

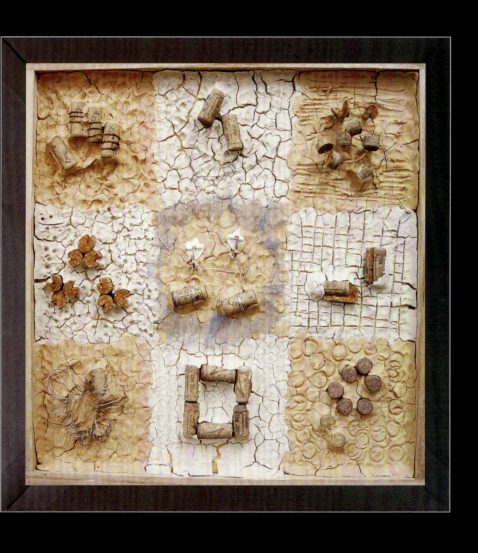

049

三、透空柱体

透空柱体是指柱身封闭、两个柱端不封闭的虚体。在平面的卡纸上进行重复的折屈式切折构成，然后再将凹凸的平面左右边缘粘接在一起，形成上下贯通的筒型。透空柱体分为透空棱柱和透空圆柱两种。棱柱有三棱柱、四棱柱、五棱柱等，如果棱柱的柱面数量逐渐增加，此棱柱就会逐渐趋近圆柱体。透空棱柱和透空圆柱的区别在于：棱柱有棱边，而圆柱没有棱边。

透空直棱柱体的设计包括柱端的变化、柱棱的变化、柱身的变化。

透空圆柱体的设计包括柱端的变化、柱身的变化。

柱端的变化

柱端也称为柱头，是指柱体的两端。其设计的方式有以下几种：

将柱的两端覆盖起来，包括有凹陷式和外凸式。

将靠近柱端的边和面切开，形成不同的形状。

将柱端切开成两个或者多个部分。

将柱头构成一个特意设计的形状。

柱端的变化会影响柱身的设计。

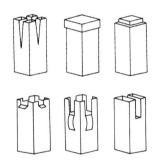

柱棱的变化

柱棱的变化主要指直棱柱体棱的变化，其变化形式如下：

非平行的直棱线。

波浪形棱线。

沿着棱柱形成的一连串菱形棱线网。

沿着平行的直线边发展而成的圆形棱线。

互相交叉的棱线。

在增形式和减形式的基础上运用变化手法加以切折。

棱柱的变化会影响柱身的设计。

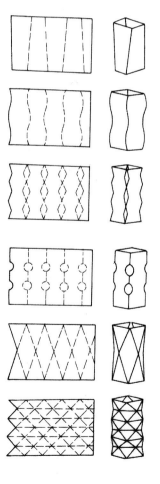

柱身的变化

柱身的变化和半立体的设计手法相似。可利用切、折变化在柱身上进行有秩序的切折加工，也可以选用增形或进行横向的、垂直的、斜向切割和拉伸技法，使柱体经过构成后形成一件旋转体，还可运用重复、渐变、对比等手法来处理。

总之，透空柱体造型设计的重点是强调以柱端、柱棱、柱身其中一项作为主要表现对象，要有主次关系不要平均对待。

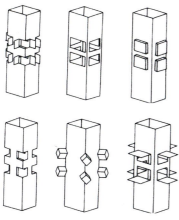
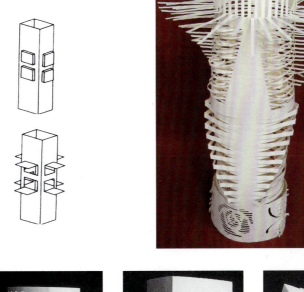
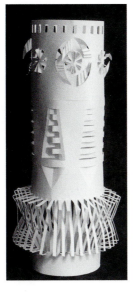
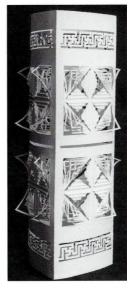
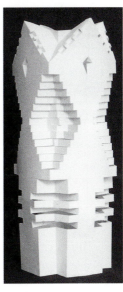

Demonstration
示范作业
» S H I F A N Z U O Y E

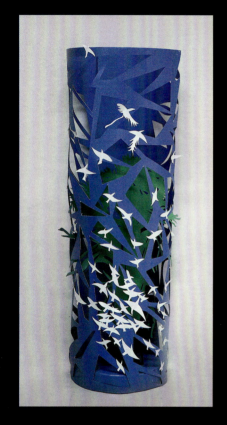

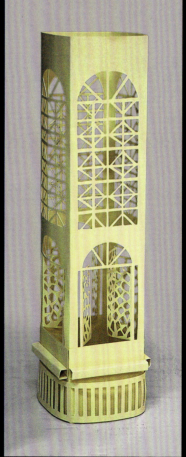

透空柱体设计练习

第五章 面材构成

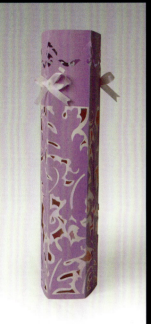
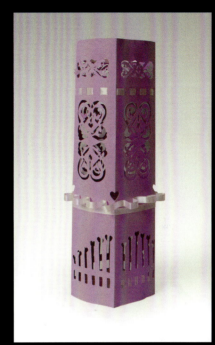
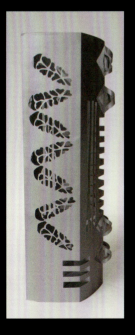
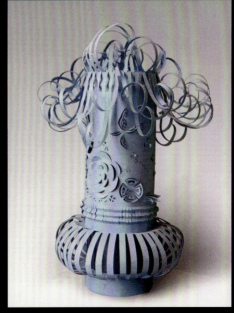

Demonstration 示范作业

》 S H I F A N Z U O Y E

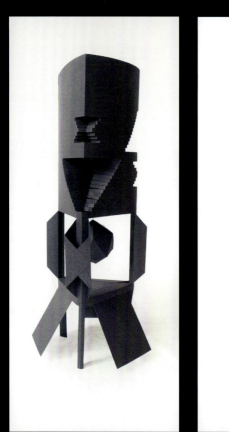
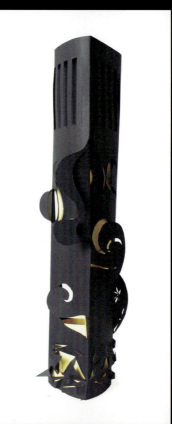

透空柱体设计练习

第五章 面材构成

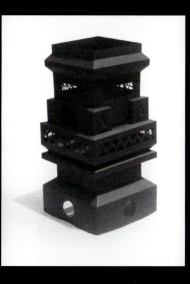
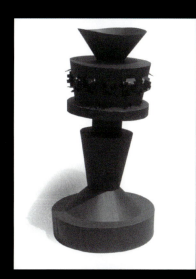
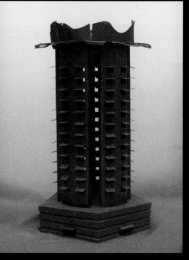
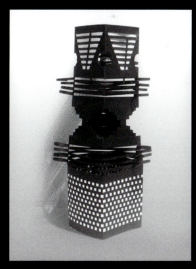

Demonstration
示范作业
SHIFANZUOYE

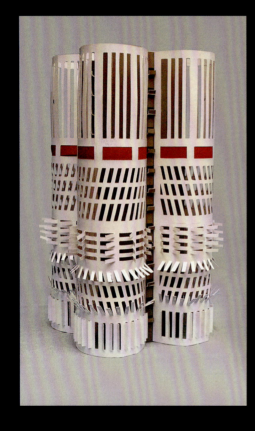

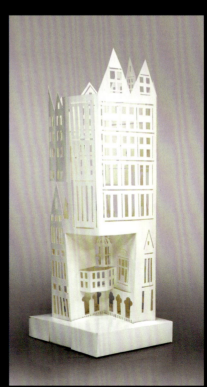

透空柱体设计练习

第五章 面材构成

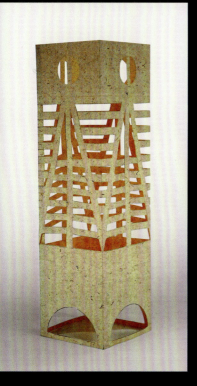
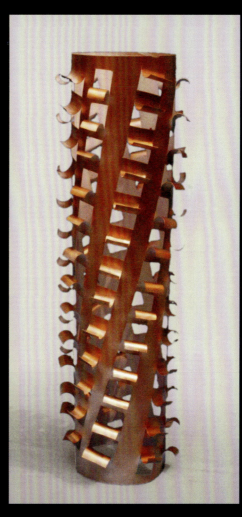

四、多面体单体

多面体是日常生活中最常见的形体，如足球、电视机等。由面材构成的几何多面体的特征是：多面体的面越多，越接近球体；其粘接面展开后成平面状。多面体单体可分为柏拉图式多面体和阿基米德式多面体。

柏拉图式多面体

柏拉图曾认为构成物质的元素是五种基本的多面体结构。这五种多面体就是正四面体（火）、正六面体（土）、正八面体（气）、正十二面体（光）以及正二十面体（水）。其特点是每个立体都由同一种面型构成，面的顶角构成多面体的顶角，棱角外凸且都相等。在柏拉图式多面体中，四面体是最简单且最牢固的结构。六面体是我们最熟知的立方体。

阿基米德式多面体

阿基米德式多面体是由两种或两种以上的面型构成的，棱角外凸但不相同。阿基米德式多面体共有十三个，这里只介绍几种比较简单的多面体：

等边十四面体：其面型包括正方形六个，正三角形八个。

等边二十六面体：其面型包括正三角形八个，正方形十八个。

等边三十二面体：其面体包括正八角形六个，正方形十二个，正六角形八个。

我们所设计的多面体是面材构成的基本造型结构，它的造型特征是：由等边、等角、正多边形组成的球体。其构成平面的形状大小相同、表面结构无缝隙，棱线与顶角为重点造型且向外凸的多面体。柏拉图式多面体基本造型是进行各类多面体造型的基本形态，用这种形态可以积聚构成或切割变化组成各式各样、种类繁多的空间单立体造型。

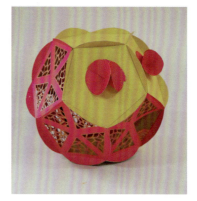

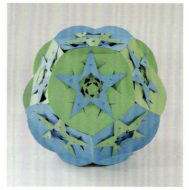

正四面体

正四面体即正三角锥的立体造型，由四个相同的正三角形平面组成，其中包括：三角形平面四个、棱线六条、锥顶四个。

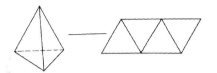

正六面体

正六面体的基本面体是正方形，由六个相同正方形平面组成，其中包括：正方形平面六个、棱线十二条、锥顶八个。

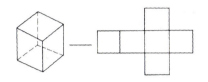

正八面体

正八面体是由八个相同的正三角形平面组成，其中包括：八个正三角形的平面、棱线十二条、锥顶六个。

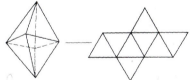

正十二面体

正十二面体以正五角形平面为基础组成，包括相同的正五角形平面十二个、棱线三十条、锥顶二十个。其平面展开图为相邻的梅花形结构。

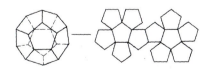

正二十面体

正二十面体基本形为三角形，包括三角形平面二十个、棱线三十条、锥顶十二个。正二十面体造型由于表面构成单元较多，其整体效果已近似于圆形球体的形状。

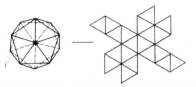

多面体的变形设计一般是由这五个基本体变化而来的，它包括顶角的变化、棱线的变化和面的变化。

顶角的变化

顶角可以内陷，内陷时折叠的线形可以是直线或曲线，顶角可以切去，形成多个面体。

棱线的变化

棱线的变化可以是直线或曲线，也可以进行凸起变化、切折变化。

面的变化

每一个面都可用切、折、增形、减形等变化技法，还可以在面上着色或用肌理去装饰。

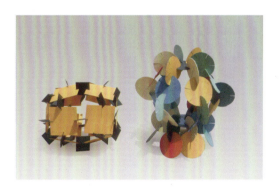

总之，多面体的设计与柱体一样，要突出表现设计重点，不要面面俱到。

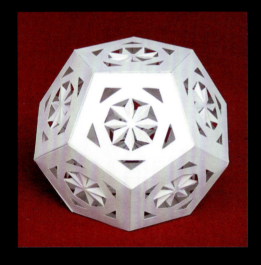
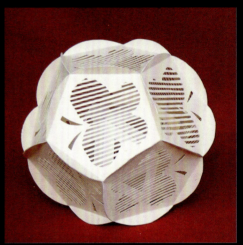
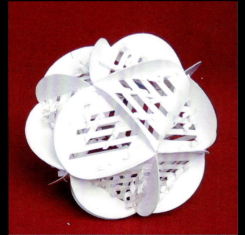
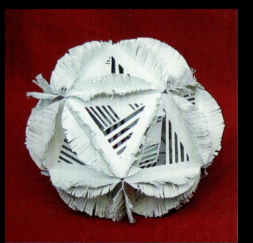

多面体单体练习

第五章 面材构成

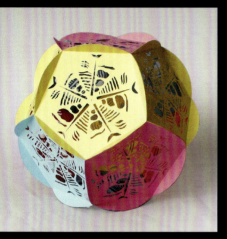
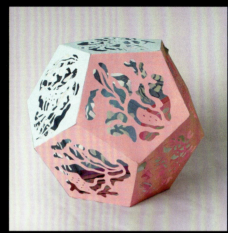
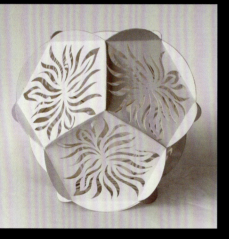
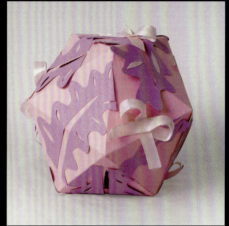

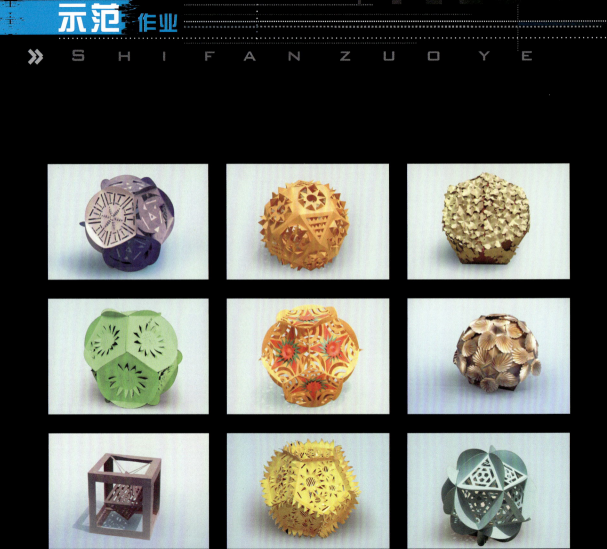

第五章 面材构成

多面体单体练习

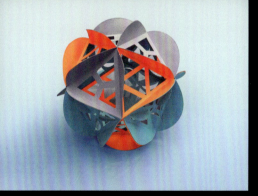
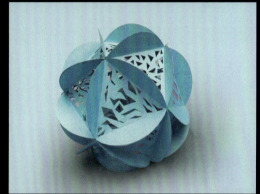
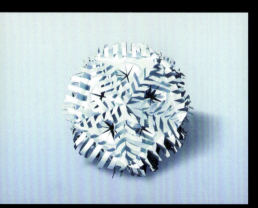
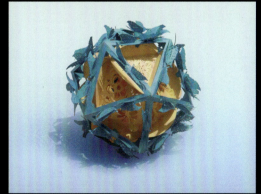

示范 作业
SHIFANZUOYE

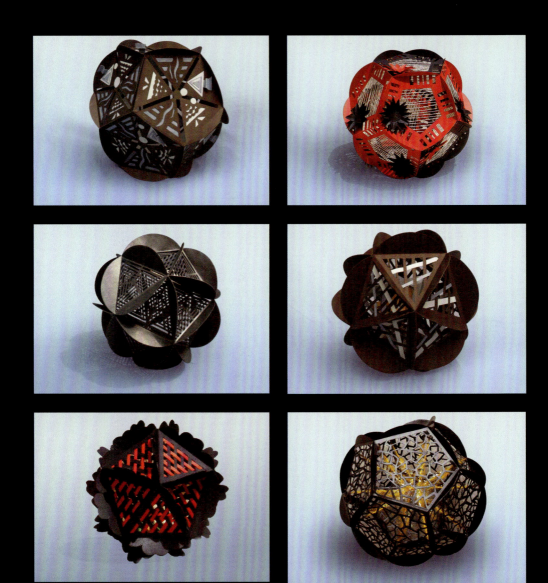

多面体单体练习

第五章 面材构成

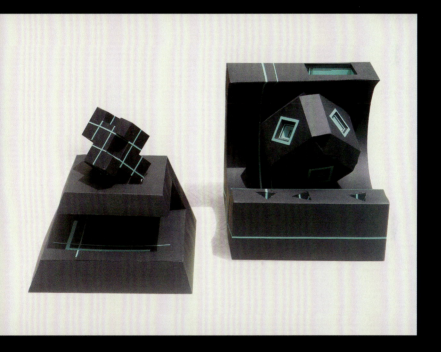

示范作业
SHIFANZUOYE

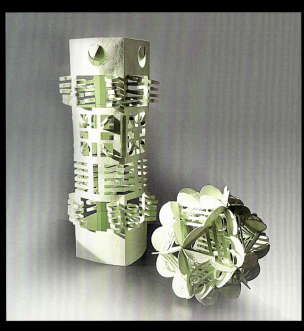
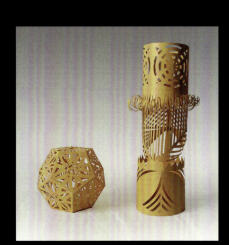
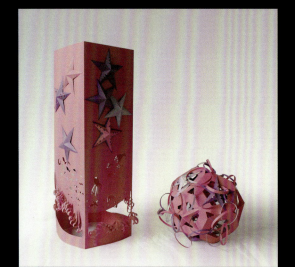
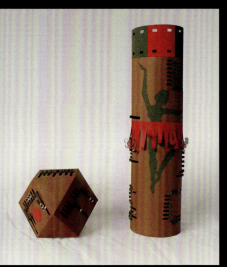

柱体与多面体单体练习

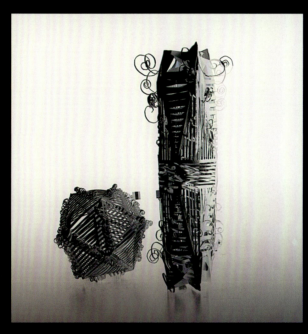

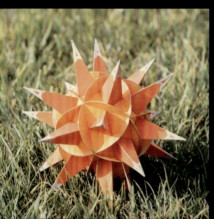

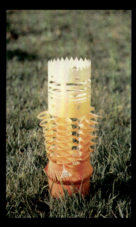

第五章 面材构成

五、层面排列

层面排列是用厚纸板或其他面材若干块，按比例有次序地排列组合成一个形态，其基本形可以是直面，也可以是弯曲或曲折面。层面排列可以理解为将一形体切片后，切片与切片之间保持一定空间距离而排列成一种崭新的形态。例如将一个立方体切割成同一厚度的几个平行的薄层，就可产生多个系列的平面，因而形成一个比较虚的体。

层面

一个立方体可以沿着斜线进行切割。切割的方法有很多种，采用斜线切割方法产生的系列平面是在形状上渐变的系列平面，大小在渐变，高度保持不变，但是宽度或者逐渐增加，或者逐渐减小。

沿着长度、宽度或高度切割出的系列平面都有直角边，沿着斜线切割出的系列平面都有斜角边。

方向变化

用三种不同的方法可以使平面的方向产生变化。第一种是绕着一根垂直方向的轴转动，第二种是绕着一根水平方向的轴转动，第三种是以平面自身来转动。

位置变化

如果层面的位置不发生方向变化，所有的系列平面将互相平衡，一个接一个地排列起来，平面之间的空隔相同。平面之间的空隔变窄或变宽，将产生不同的效果。窄的空隔给形体以较大的坚硬感，而宽的空隔则削弱形体的体积感。

层面的结合是有序地排列所构成的立体状态。它的稳定结构是靠面型之间用小块料间隔粘合或与底平面插接粘合。

构成的材料一般为透明丙烯酸片或各种纸片、模板等。

层面排列可以先构思整体形态，再确定基本面型的单位及材料的选用。设计时基本面型应简洁、便于制作，组合之后又具有较丰富的变化。面型可以用重复、发射、渐变等手法做规律性的变化。层面的排列可以是平行的、错位的、发射的、旋转的、弯折的组合方式等。层面的排列也可以视觉平衡为出发点，创造出富于动态变化的面的自由构成。

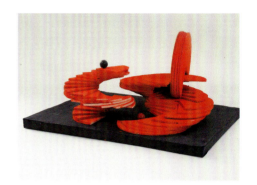

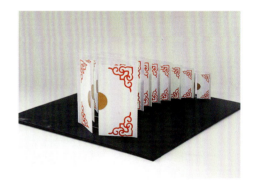

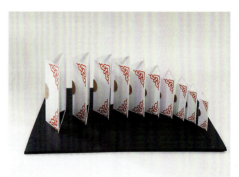

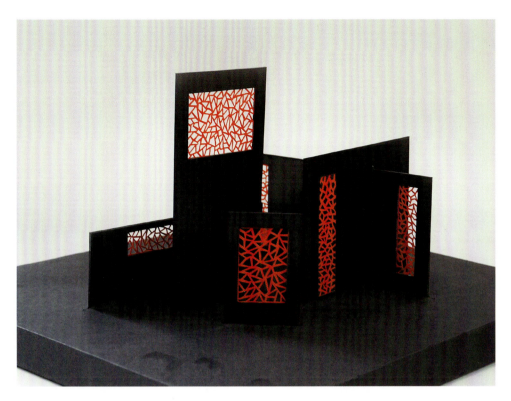
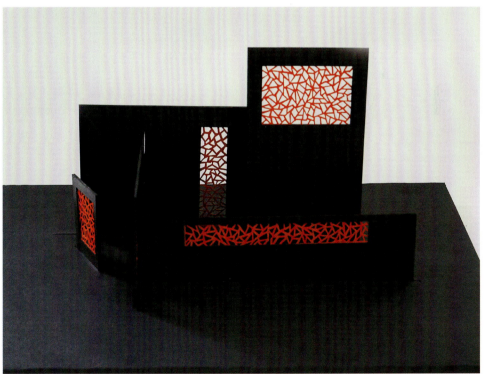

第五章 面材构成

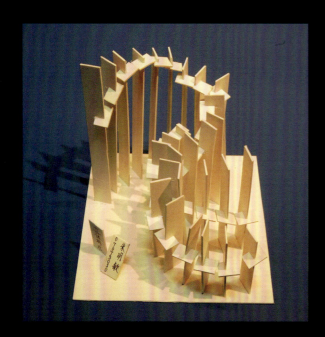

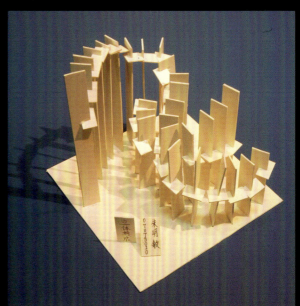

层面排列练习

第五章　面材构成

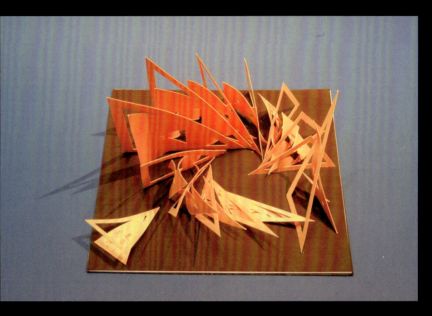

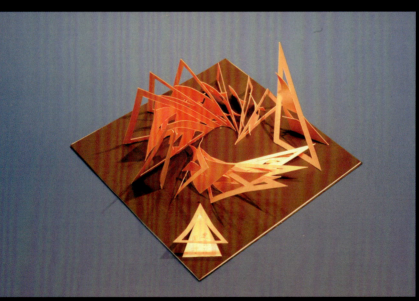

Demonstration
示范作品

>> SHIFANZUOY

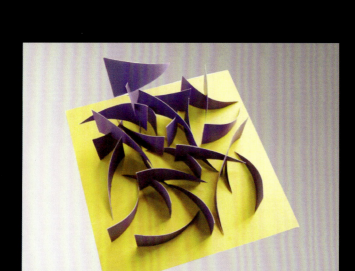

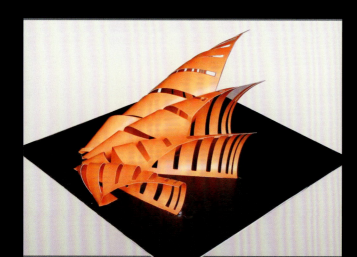

层面排列练习

第五章　面材构成

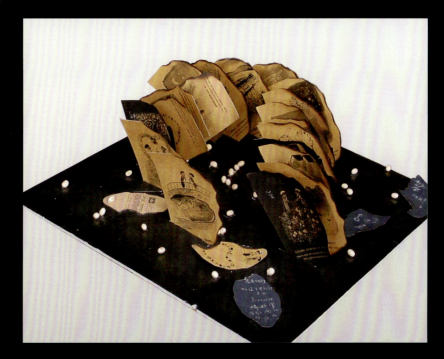

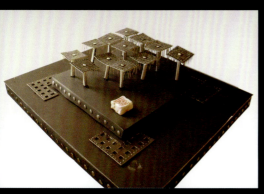

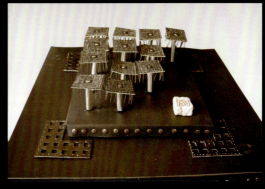

示范作业
SHIFANZUOYE

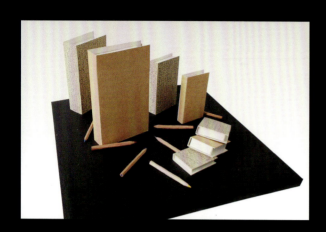

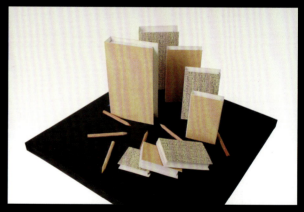

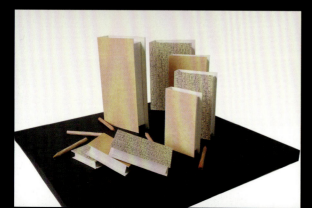

层面排列练习

第五章 面材构成

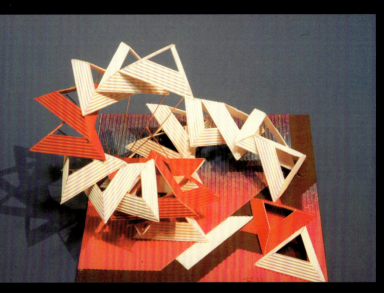

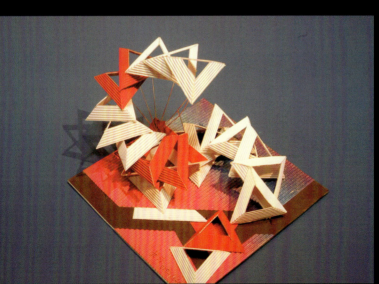

第六章　线材构成

Xian cai gou cheng

　　线材构成是指各种直线或曲线按照一定的路线排列组合后产生一个有空隙的虚面，再由这些有空隙的虚面排列组合成体的造型。

　　线材具有长度和方向性。直线有速度、紧张、明快、锐利、严肃等感觉；曲线有柔软、丰满、优雅、轻快、团圆等感觉。线的疏密使人产生一种远近感、空间感；线的紧密排列可以产生面的感觉；线的弯曲可以得到凹凸的效果。线材按照一定的路线排列组合，会产生一个有空隙的面，同时由线材与线材之间空隙的大小、宽窄、厚薄、远近等所产生的空间虚实对比关系，可造成空间的流动感和节奏感。另外，透过缝隙还可以看到其他不同方向排列的线群，空隙带来的透明感更加丰富了这种美感。由此可见，在线材构成中线材的排列很重要。

　　线材的排列路线可以是直的、曲的，也可逐渐改变方向，可以形成一个旋转的体，再由旋转体组合构成层次交错的形态。其具体路线为重复、渐变、发射、旋转等。

　　重复：将线材有秩序地排放、组合，使整体形象美观。

　　发射：采用一点或多点发射，伴随着旋转的空间组合方式。特点是空间感强，动态变化多样。

　　渐变：按照某一种比率，由小到大或由大到小的线材排列。

　　线材构成分为两种：硬线构成和软线构成。

一、硬线构成

　　硬线构成是用具有一定刚性的线材作为选择对象的构成练习。

　　硬线构成形式主要有三种。

线层结构

　　线层结构是指将硬质线材沿一定方向，按层次有序排列成具有不同节奏和韵律的空间立体形态。线层的构成形式有两种：

　　单一线材的排列：每一层为单根线材，排列方式包括重复、渐变等。

　　单元线层的排列：每一层为二根或三根以上线材，这样可以产生丰富的变化关系。

框架结构

　　框架结构是指以同样粗细的单位线材，通过粘接、焊接、铆接等方式接合成框架基本形，再以此框架为基础进行空间组合。框架的基本形态可以是立方体、三角柱形、锥形、多边柱形，也可以是曲线形、圆形等基本形。构成形式可产生丰富的节奏和韵律。框架除重复形式外，还可有位移变化、结构变化及穿插变化等多种组合方式。

自由构成

　　自由构成是指选择有一定硬度的金属丝或其他线形材料，不限定范围，以连续的线做构成，使其产生连续的空间效果。表现对象可以是抽象的，也可以是具象的。

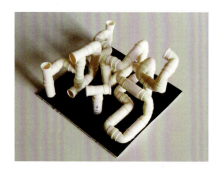

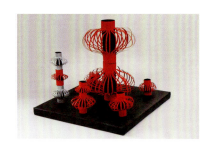

二、软线构成

软线构成是以有一定韧性的板材或电线及软纤维作为选择对象的构成练习。

软线构成常用硬线材作为引拉软线的基体,即框架。框架的基本形态可以是立方体、三角柱形、锥形、多边柱形,也可以是曲线形、圆形等。构成方法是将软质线的两端固定在具有一定造型的框架上,框架上的接线点之间可以是等距,也可以渐变。线的方向可以垂直连接,也可斜向错位连接,形成网状形态。软线构成主要是线群结构的练习。线群结构是指用软线按照一定的秩序在框架上做各种排列,形成线的集合。

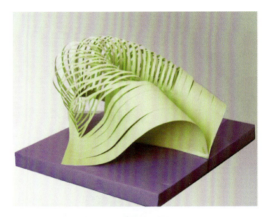

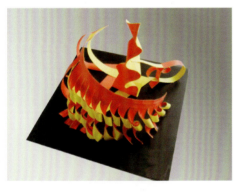

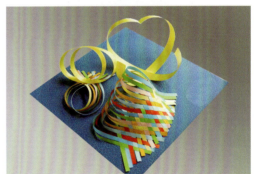

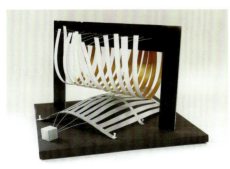

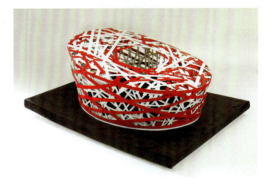

Demonstration
示范作业
» SHIFANZUOYE

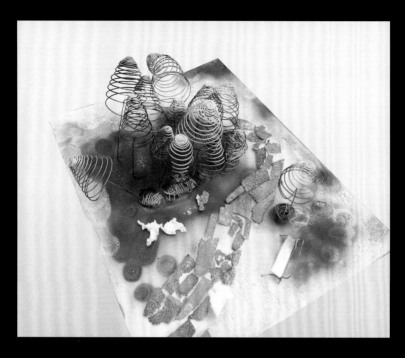

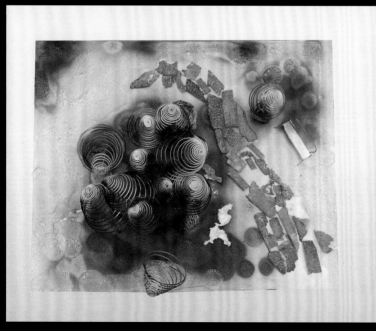

线材构成练习

第六章 线材构成

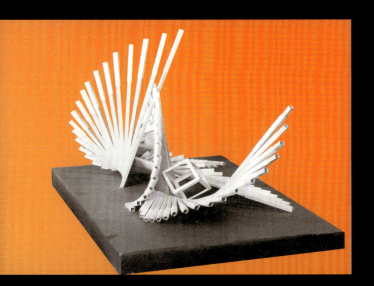

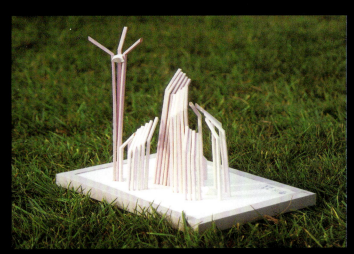

079

Demonstration
示范作业
» SHIFANZUOYE

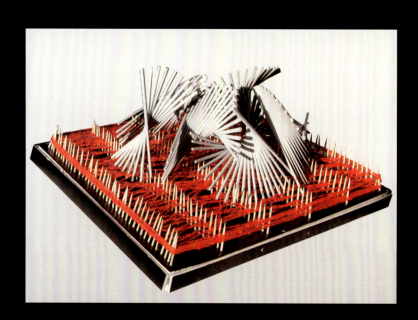

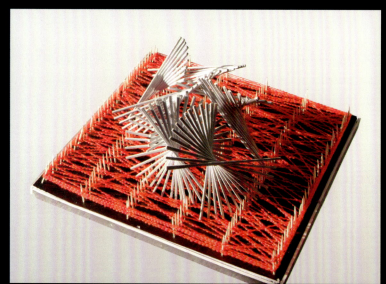

线材构成练习

第六章 线材构成

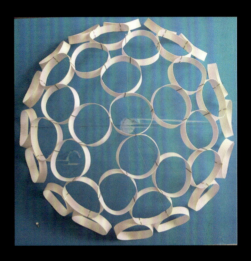

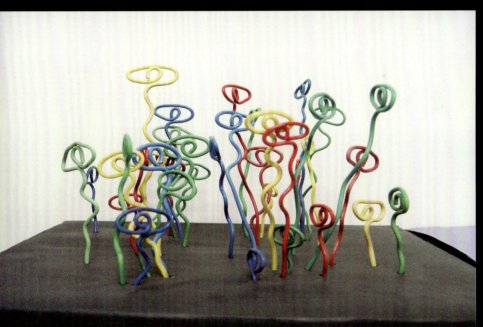

Demonstration
示范 作业
» S H I F A N Z U O Y E

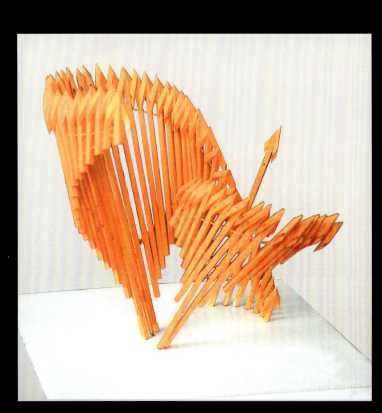

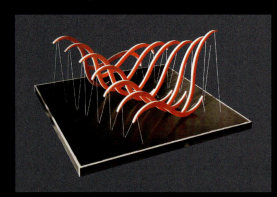

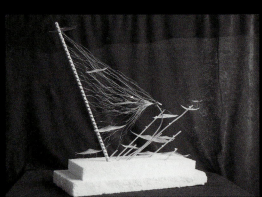

线材构成练习

第六章 线材构成

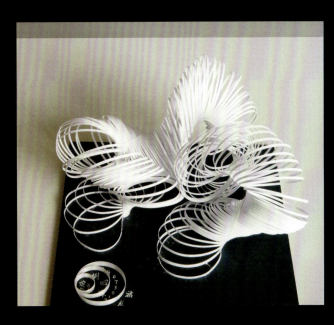

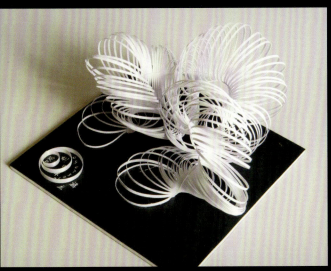

Demonstration
示范作业
» S H I F A N Z U O Y E

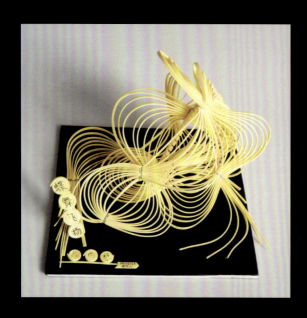

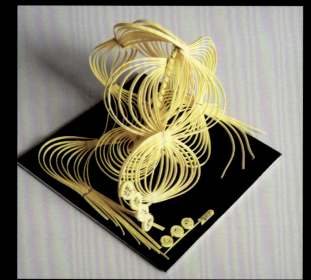

线材构成练习

第六章 线材构成

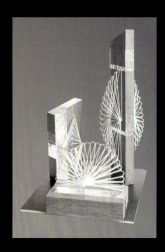

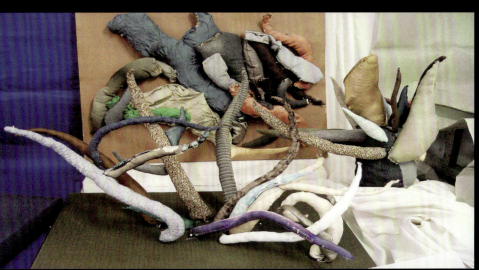

085

第七章 块材构成
Kuai cai gou cheng

块材是立体造型最基本的表现形式。它是具有长、宽、高三维空间的封闭实体，有稳重、安定、充实的特点。块材构成就是利用块材的这一特点，通过加工制作成一定的形式，表现一定的意念，从而掌握块材造型的基本规律。块材基本构成方式是分割和积聚，在实际创作中常以这两种形式结合，追求形体的刚柔、曲直、长短的变化，以及变化的快慢缓急和空间的虚实对比等，创造出理想的空间形态。

一、块材切割

块材切割是指对整块形体进行多种形式的分割，从而产生各种形态。切割的基本手法是减形法，材料的选择为泡沫块、泥黏土等。

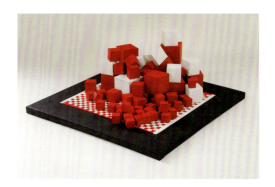

块材切割包括几何式切割和自由式切割。

几何式切割

几何式切割的特点主要表现在切割形式上强调数理秩序。其切割方式包括：水平切割、垂直切割、倾斜切割、曲面切割、曲直综合切割、等分切割及等比切割。

自由式切割

自由式切割是完全凭感觉去切割，使原本单调的整块形体发生变化，并产生具有生命力的形式。

二、块材积聚

积聚的实质是量的增加。块材积聚主要包括单位形体相同的重复组合和单位形体不同的变化组合，都是充分运用一定的均衡与稳定、统一与变化等美学原理去创造具有一定空间感、质感、量感、运动感的造型形态。它包括材料的积聚、多面体的积聚、柱体的积聚。在积聚的练习中，可选择重复形、相似形的积聚和对比形、特异形的积聚。块材的积聚要注意形体之间的贯穿连接，结构要紧凑、整体而富于变化，组成既有运动的韵味，又有丰富的空间变化，协调统一的立体形态。

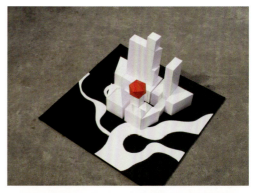

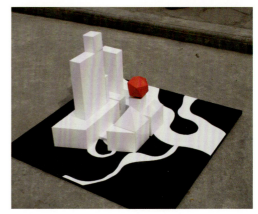

第七章 块材构成

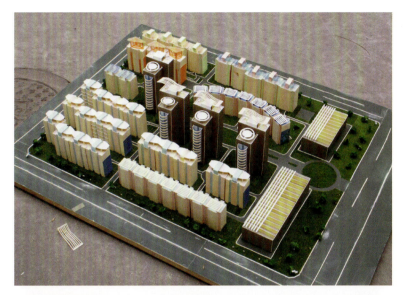

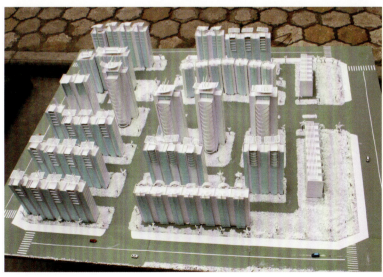

示范作业

SHIFANZUOYE

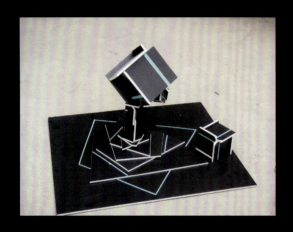

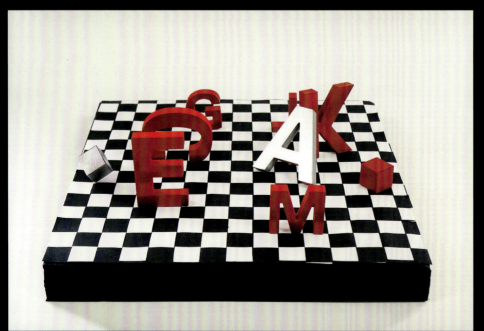

块材构成练习

第七章 块材构成

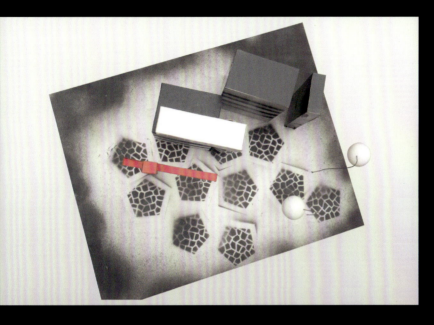

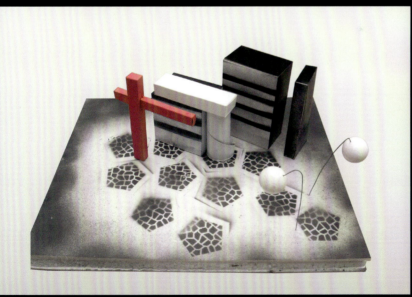

089

Demonstration
示范作业
SHIFANZUOYE

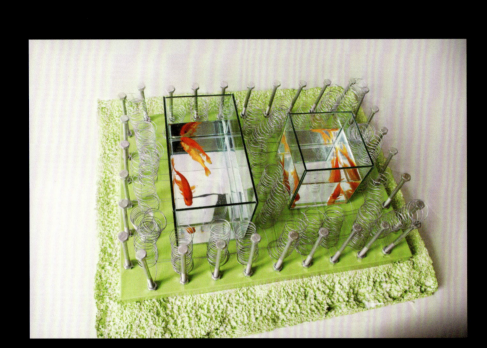

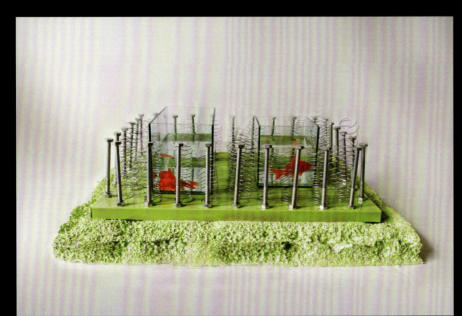

块材构成练习

第七章 块材构成

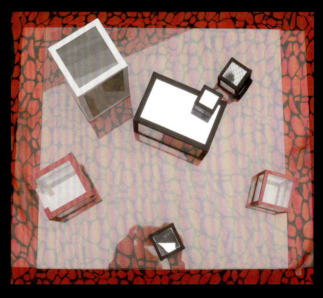

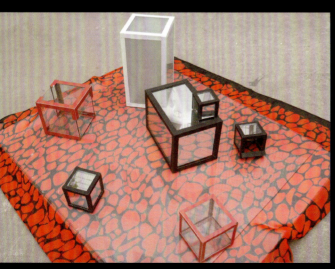

示范作业
SHIFANZUOYE

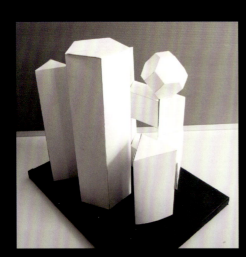

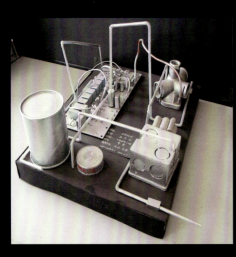

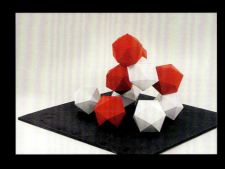

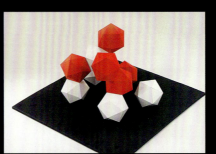

块材构成练习

第七章 块材构成

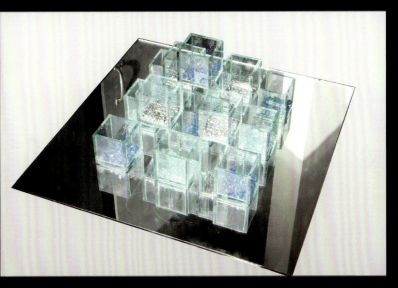

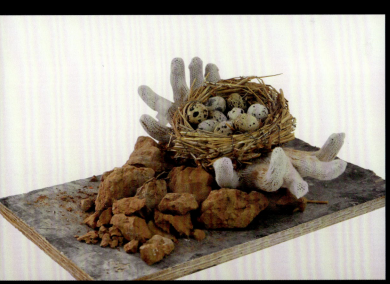

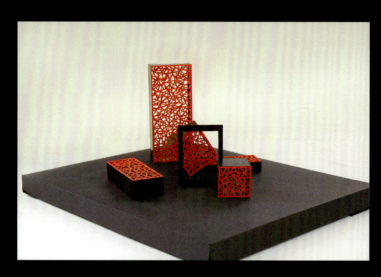

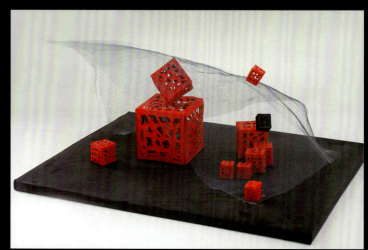

综合构成练习

第七章 块材构成

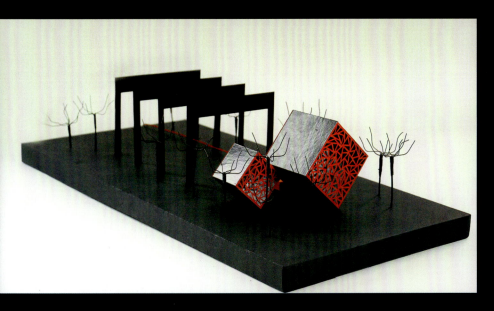

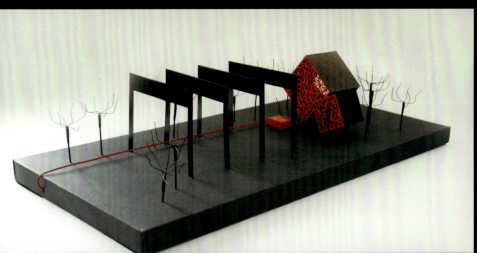

Demonstration
示范 作业
SHIFANZUOYE

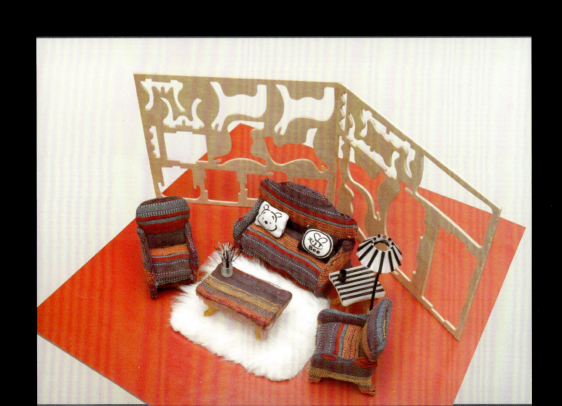

综合构成练习

第七章 块材构成

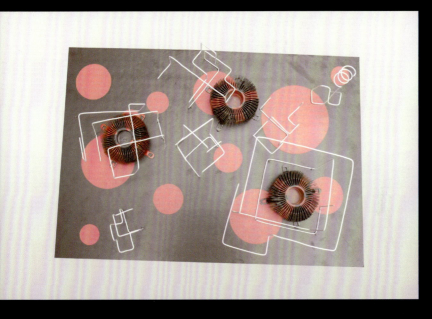

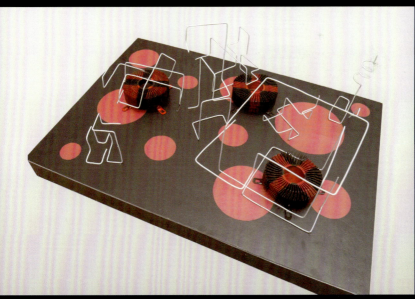

示范作业

SHIFANZUOYE

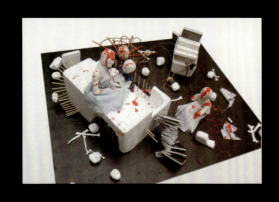

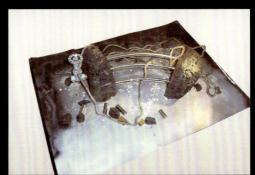

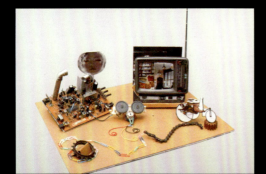

综合构成练习

第七章 块材构成

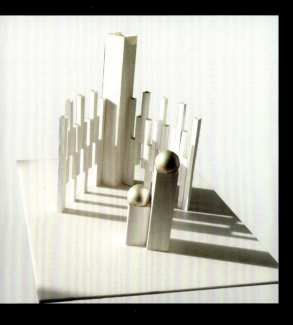

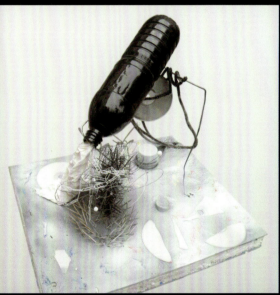

099

第八章 立体构成的应用
Li ti gou cheng de ying yong

立体构成在实践中的应用十分广泛，主要表现在服装设计、工业设计、雕塑设计、室内设计、建筑设计等领域中。

一、立体构成在服装设计中的应用

服装设计是一门综合艺术，是与许多学科有关的交叉学科。服装是立体的软雕塑，是现实可见、可触的，服装之美不仅在于物质功能形式，更重要的是服装作为一种文化，与人类数千年的文明史紧密相连。形式又是流行变迁难以捉摸的，当代的时装大师们为了寻找设计灵感而向不同的领域渗透和发展，例如，取大自然之美，仿效生物形态，吸收传统文化，利用现代科学文化技术等，都是捕捉设计灵感的有效途径，充分体现点、线、面、体的抽象元素更是设计师喜爱的表现手法之一。

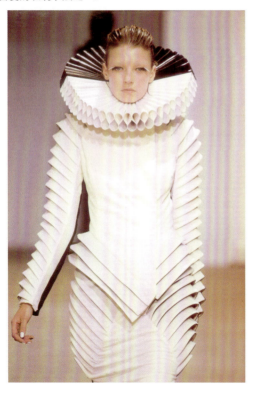
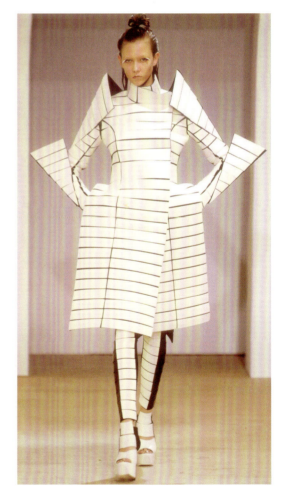

第八章 立体构成的应用

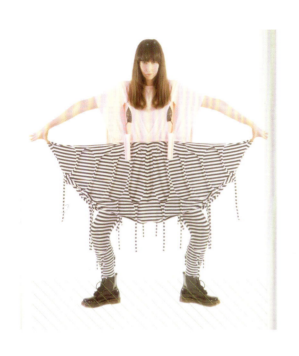
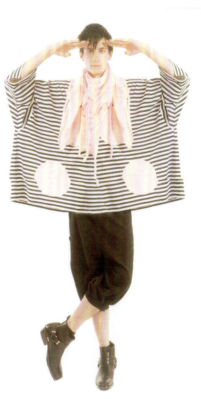
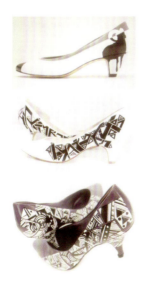

二、立体构成在工业设计中的应用

　　工业产品设计的范围非常广泛，与我们的生活息息相关。工业产品的属性是商品。商品特征在设计中占有突出的地位，所以将设计、生产、销售环节紧密配合与协调是非常重要的。工业产品具有形式美与技术美的特征。形式美指产品形态的外观视觉美感；技术美是指产品以其内在结构的合理、调和、秩序、规律所呈现出的美感。这两种美感的产生都与该产品的基本形体与组合有关，这种组合关系中同时包含了立体构成的原理。

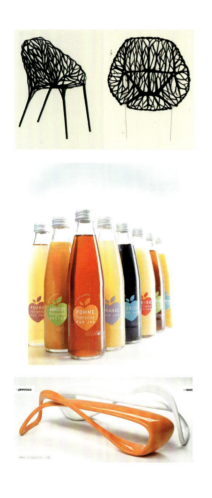

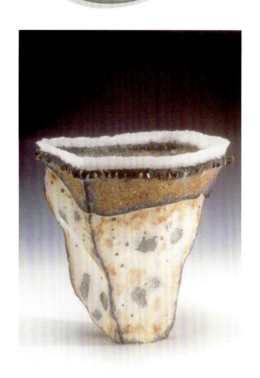

第八章 立体构成的应用

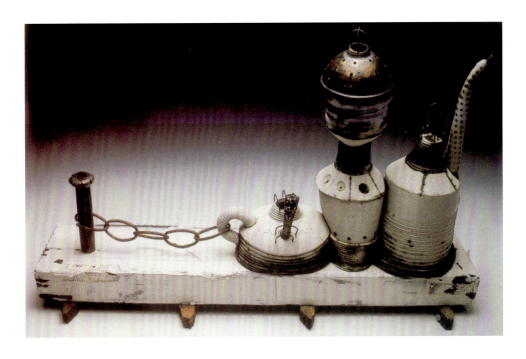

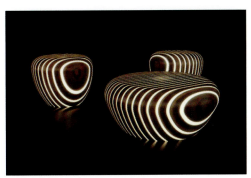

103

三、立体构成在雕塑中的应用

　　雕塑是造型艺术的一种形式，是用竹木、玉石、金属、石膏、泥土等材料雕刻或塑造各种艺术形象，借以反映社会生活，表达审美感受、审美情感的艺术。雕塑是我们生活环境塑造中不可缺少的内容。雕塑的产生和发展与人类生产活动紧密相关，同时受到各个时代宗教、哲学、艺术等社会意识形态的直接影响，往往打上时代的烙印。传统的观念认为雕塑是形态的、可视的、可触的三维立体，但现代雕塑则出现了思维雕塑、声光雕塑、动态雕塑和软雕塑等。雕塑在造型上可分为具象和抽象，抽象雕塑表现与立体构成的表现是一致的，可以说立体构成也是抽象雕塑。

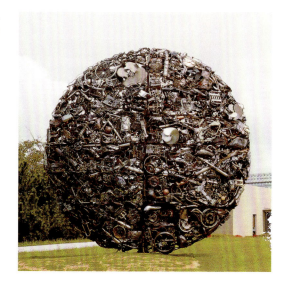

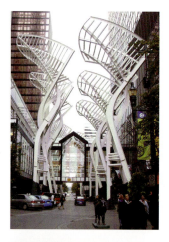

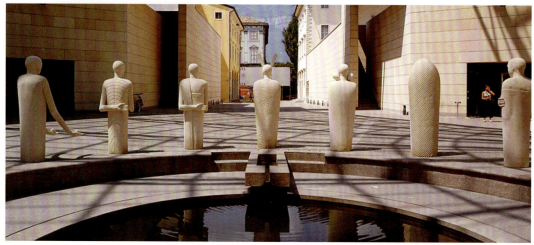

第八章 立体构成的应用

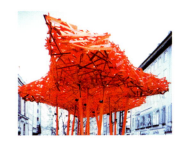

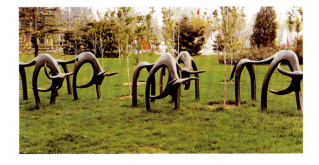

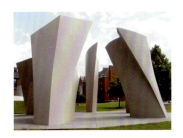

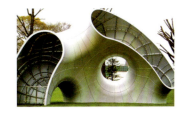

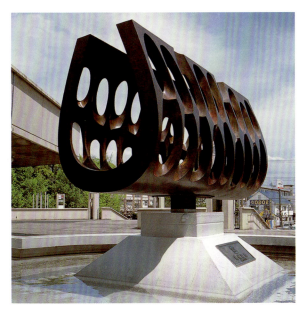

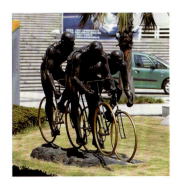

105

四、立体构成在室内设计中的应用

室内设计主要包括室内环境的空间、色彩、照明、陈设等艺术方面的设计及装饰材料配套、设备安全防护等技术方面的设计。空间是建筑室内环境设计最主要的设计内容之一，它与立体构成中的空间元素是一致的，应层次分明，合乎逻辑。空间运用设计元素划分，要有序列节奏和抑扬顿挫的韵律，高与低、开放与闭合的互相交替，比例尺度的适宜，才能使空间符合功能与精神上的需要，从而形成一组既统一又变化的空间。

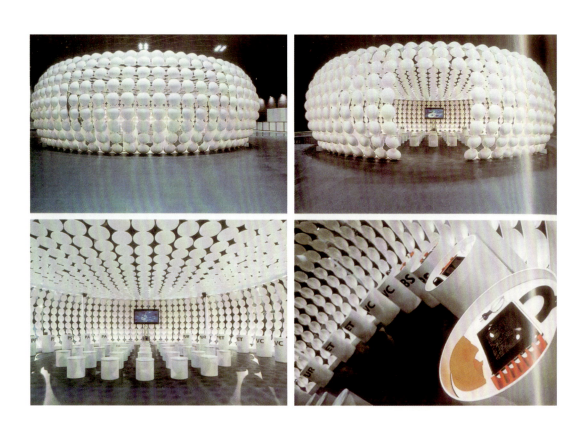

106

第八章 立体构成的应用

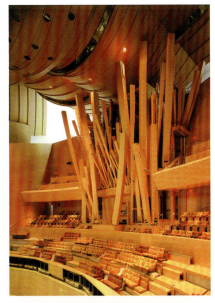
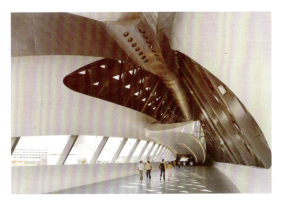
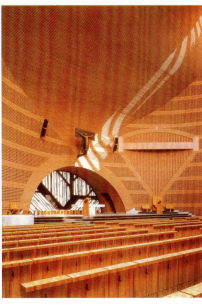

107

五、立体构成在建筑设计中的应用

　　立体构成在环境设计上，主要表现在建筑设计中的运用。

　　建筑是以空间单位及其组织结构来构造的系统工程。空间是建筑的本质，是建筑活动的出发点与终极点。随着时代的变迁，材料技术在不断地更新，人类的活动方式也在不停地改变，形成了许多不同建筑风格的演化与风格流派。如现代主义建筑、高科技建筑、新表现主义建筑、后现代主义建筑及解构主义建筑等。而这些建筑形态无一不是表现为某种几何形体和几何体之间的组合关系，也就是以立体构成中的点、线、面、体作为建筑的基本词汇，从构成设计方法看，都离不开立体构成的造型原理和表现手法。

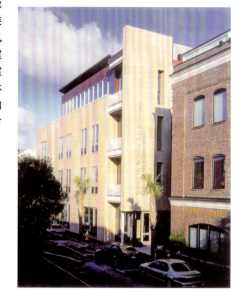

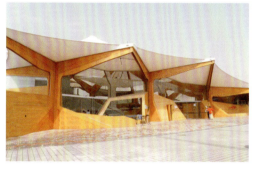

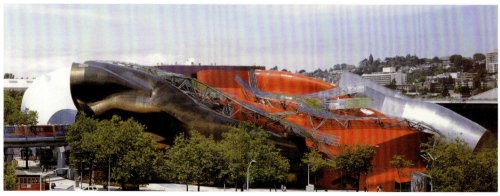

第八章 立体构成的应用

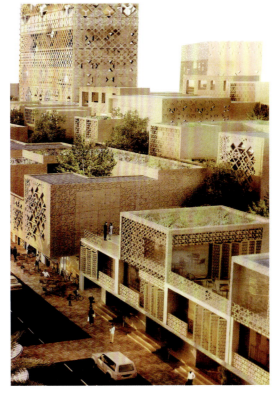

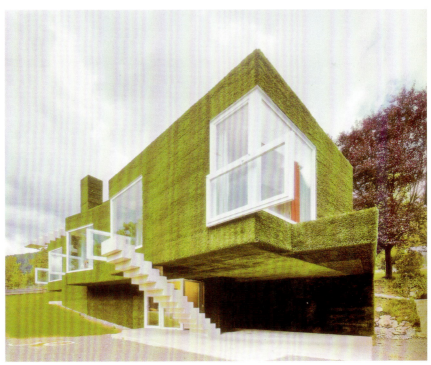

109

参考文献

许之敏.立体构成[M].北京：中国轻工业出版社，2011.
赵殿泽.立体构成[M].沈阳：辽宁美术出版社，1991.
卢少夫.立体构成[M].杭州：浙江美术学院出版社，1993.
周冰，许楫.立体构成[M].西安：陕西人民美术出版社，2005.